中 國 · 日 本 · 歐 式

簡 易 紙 塑

Easy Do Paper-sculpted Dolls

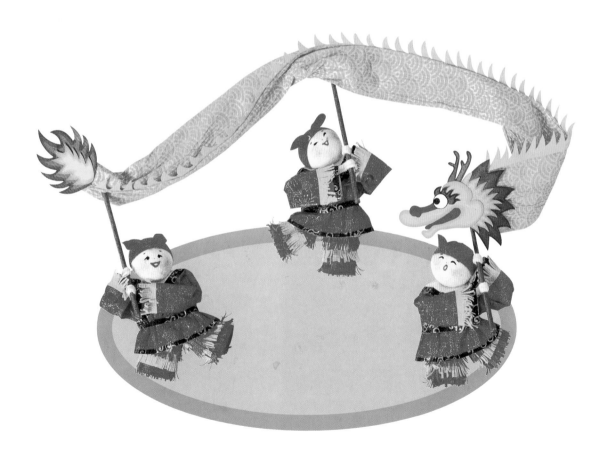

編著/林筠

Easy Do‼

『前言』

PREFACE

紙是人類智慧的結晶，藝術材質的再創新。

先前我們用彩筆勾勒出各式畫作，現在我們則利用黏貼的方式再造藝術新領域。

半立體人形結合了人物製作與繪畫的佈局營造，不須深奧的技巧，不須精細的手工，要的只是拾回那遺失已久的赤子之心，在玩樂中創造，在創造中玩樂。書中人物沒有繁複的雕塑，只需依照紙型裁剪黏貼成衣裳後，塞入棉花即可完成。並將鐵絲與紙張包裹組合就可變化出各種姿態與風動的畫面。

紙塑人形約可分爲兩大類：一是半立體，二是全立體。半立體又爲全立體的入門基礎，若您對於人形有興趣，本書正是進入人形世界的最佳引導。

蘇東坡曾說：「無肉令人瘦，無竹令人俗。」自古以來文人雅士就極注重居家環境的品質，而生在都市叢林的人們也許無法改變外在環境，但可從自家屋內做起，相信您家中一定有留白的牆壁吧！壁飾自己來，輕鬆、省錢又環保，擺飾自己來，空間藝術化，藝術生活化，希望本書能啓發您更多的生活創意。

林珆

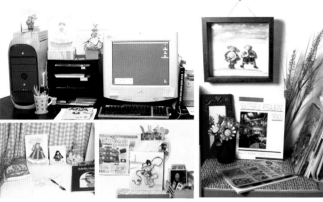

作者 / 林筠

經歷

教育部紙藝教師
台北縣文化局紙藝教師
國立台灣大學紙藝教師
國立師範大學紙藝教師
國立政治大學紙藝教師
崇光女中紙藝教師
耕莘護校新莊福營國中紙藝教師
兒童育樂中心紙藝教師
台灣棉紙紙藝教師
長春棉紙藝術中心紙藝教師
日本真多呂人形學院教授
筠坊人形學院教授
台北都會台創意生活DIY節目指導老師
社區大學教師

展覽

國父紀念館個展
台灣手工藝研究所全省巡迴展
台灣手工藝研究所競賽獲獎
台北新光三越百貨個展
高雄新光三越百貨個展
台北捷運嘉年華師生展
台北衣蝶、桃園新光百貨邀請展
宜蘭童玩節邀請展
日本人形協會全國巡迴邀請展
台中新光三越百貨邀請展
台隆手創館邀請展
台北新光三越百貨（娃娃展）邀請展

著作

林筠人形紙藝世界
實用紙藝飾物、卡片
紙藝精選
實用的教室佈置
精美的教室佈置
童話的教室佈置
美勞點子
紙塑精靈
自製手指娃娃說故事
童話玩偶好好作
大家來做卡片
親子勞作
手指玩偶DIY-人物篇
手指玩偶DIY-動物篇
紙塑娃娃
黏貼式純真卡片

Easy Do‼
『目錄』

CONTENTS

Making Process

中式風格

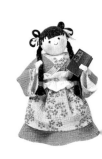

鄉野樂趣

慶佳節

宮廷小仕女

飛天仙女

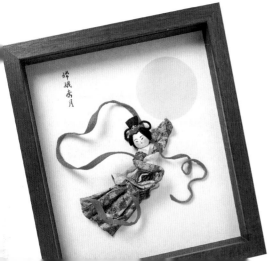

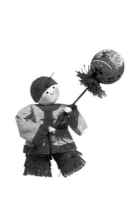

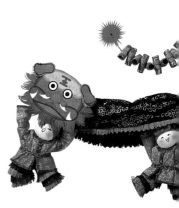

Making Process

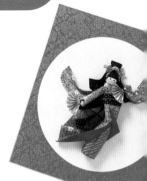

Making Process

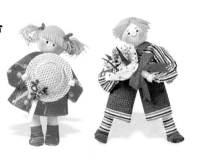

P24

採果果吃果果果

編號 35

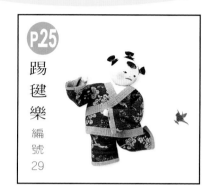

P25

踢毽樂

編號 29

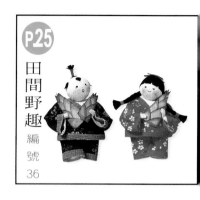

P25

田間野趣

編號 36

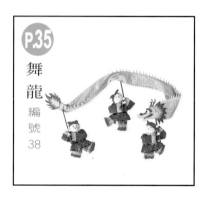

P.35

舞龍

編號 38

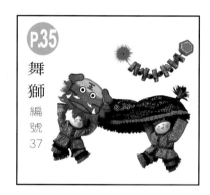

P.35

舞獅

編號 37

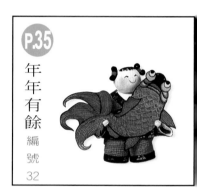

P.35

年年有餘

編號 32

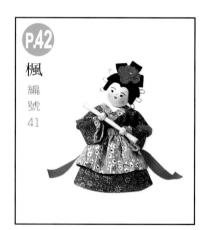

P.42

楓

編號 41

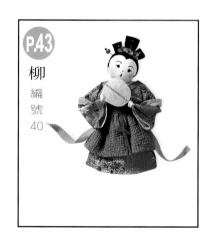

P.43

柳

編號 40

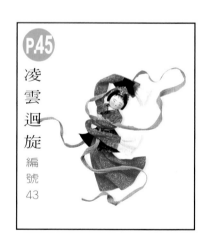

P.45

凌雲迴旋

編號 43

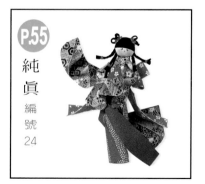

P.55

純眞

編號 24

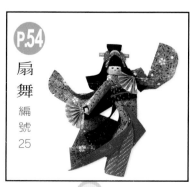

P.54

扇舞

編號 25

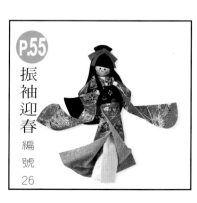

P.55

振袖迎春

編號 26

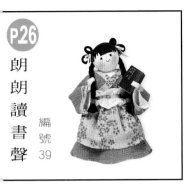

P.26 朗朗讀書聲 編號 39

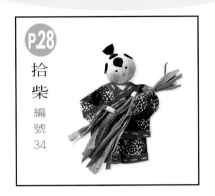

P.28 拾柴 編號 34

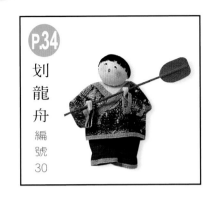

P.34 划龍舟 編號 30

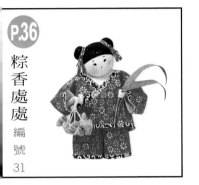

P.36 粽香處處 編號 31

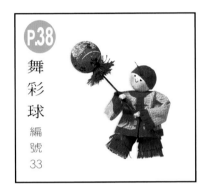

P.38 舞彩球 編號 33

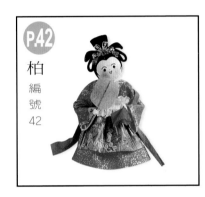

P.42 柏 編號 42

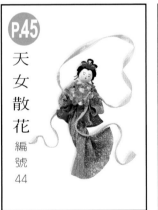

P.45 天女散花 編號 44

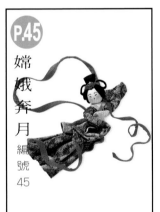

P.45 嫦娥奔月 編號 45

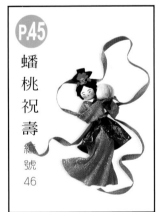

P.45 蟠桃祝壽 編號 46

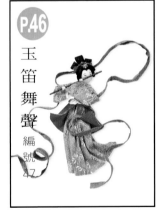

P.46 玉笛舞聲 編號 47

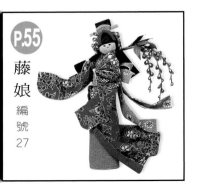

P.55 藤娘 編號 27

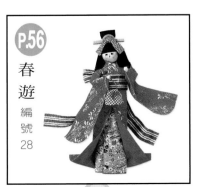

P.56 春遊 編號 28

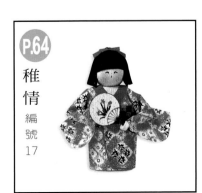

P.64 稚情 編號 17

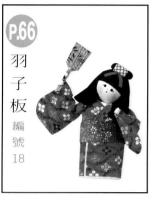

P.66
羽子板
編號
18

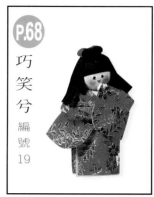

P.68
巧笑兮
編號
19

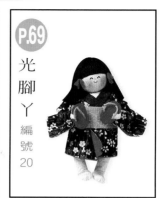

P.69
光腳丫
編號
20

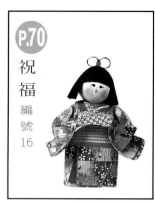

P.70
祝福
編號
16

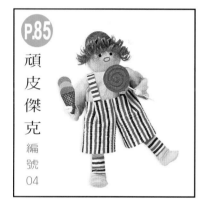

P.85
頑皮傑克
編號
04

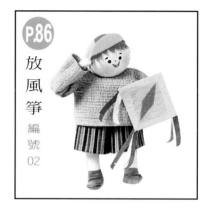

P.86
放風箏
編號
02

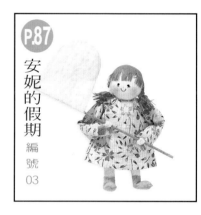

P.87
安妮的假期
編號
03

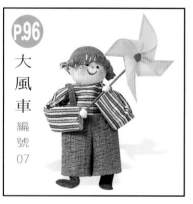

P.96
大風車
編號
07

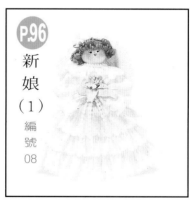

P.96
新娘
（1）
編號
08

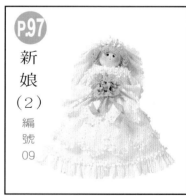

P.97
新娘
（2）
編號
09

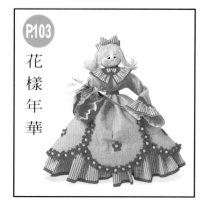

P.103
花樣年華

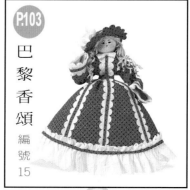

P.103
巴黎香頌
編號
15

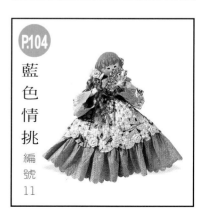

P.104
藍色情挑
編號
11

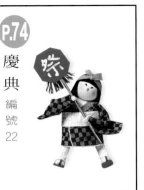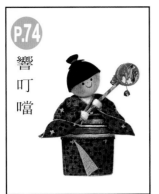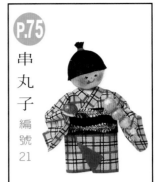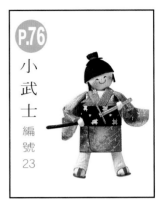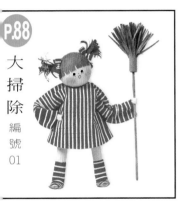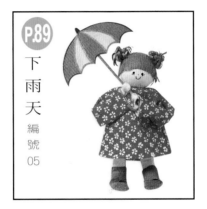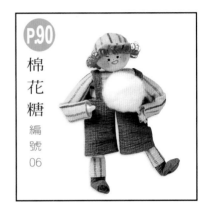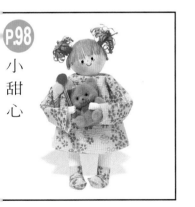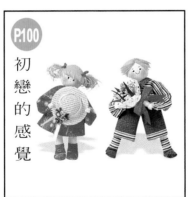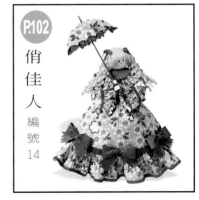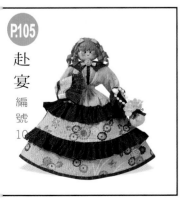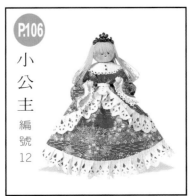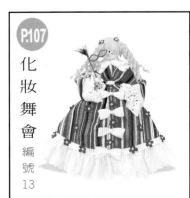

『工具與紙材』

TOOL&PAPER

工具

① 斜口鉗	⑥ 美工刀	⑪ 雙面膠 5公分、3公分 2公分、1公分 0.5公分	⑭ 保麗龍膠
② 尖嘴鉗	⑦ 圓規		⑮ 白膠
③ 鑷子	⑧ 針線		⑯ 橡皮擦
④ 自動鉛筆	⑨ 製髮器	⑫ 剪刀	⑰ 鐵片
⑤ 尺	⑩ 花邊剪刀	⑬ 相片膠	

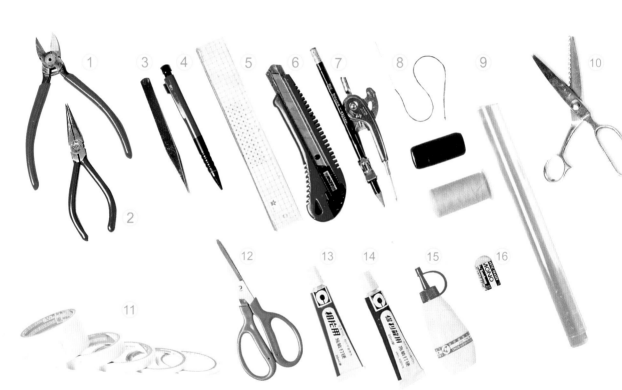

紙

材

① 藝術棉紙	⑥ 頭髮紙
② 手工縐紋紙	⑦ 紙藤
③ 紗紙	⑧ 孔紙
④ 花邊紙（蛋糕底紙）	⑨ 千代紙
⑤ 珠鏈	⑩ 千代紙

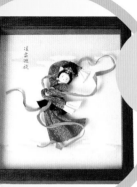

PAPER

畫仙板可分爲:

1. 彩色畫仙板　　3. 圓型畫仙板
2. 白底畫仙板　　4. 扇型畫仙板

❶

❶

❷

畫掛板

❸

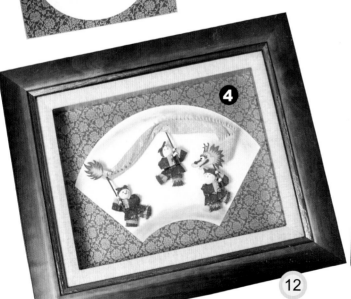

❹

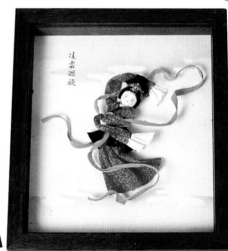

製作示範：

 + --->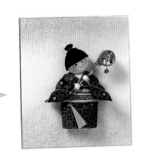

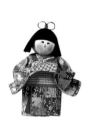 + + --->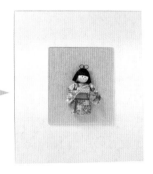

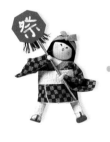 + 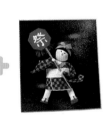 + --->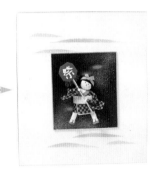

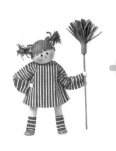 + 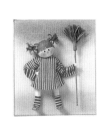 + --->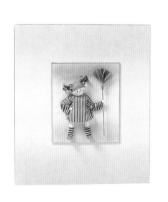

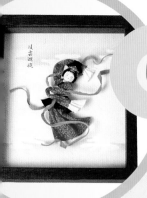

Easy Do!!
『框板介紹』

PAPER
HOW TO MAKE

●框板上色示範●

① 粉彩用美工刀刮一些
於畫板做畫處。

② 抓一些棉花（或粉彩刷）將
粉彩推均勻。上色完成。

 + ---> --->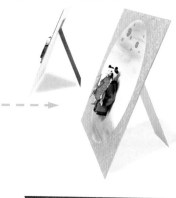

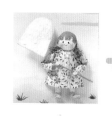 + 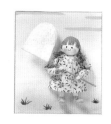 + --->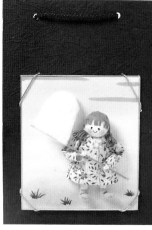

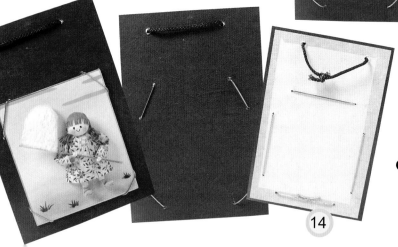

●由右至左分別為:組合、正
面、背面。

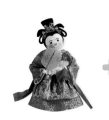 + → 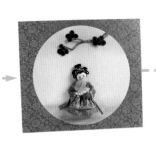 →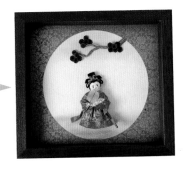

 + → 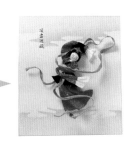 →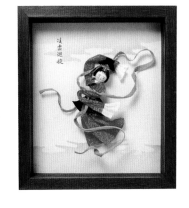

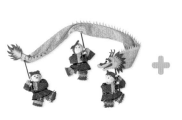 + 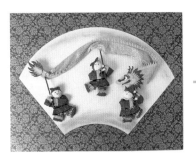 →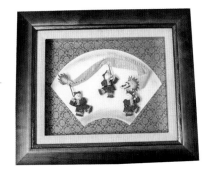

 + 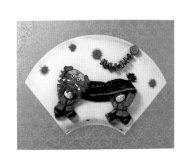 →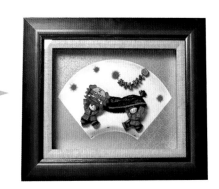

15

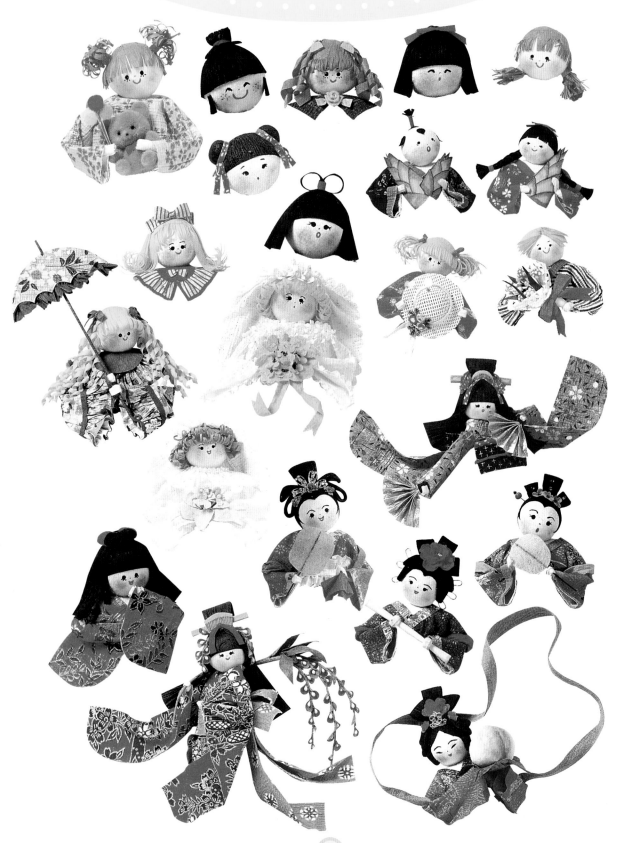

Making Process

基本技法

● 頭部
● 手部
● 臉部
● 腳部

『基本技法』

Making Process

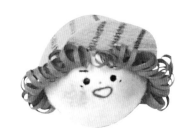

頭部 作法

1 圓型保麗龍球（直徑2cm）用美工刀切成兩半。

2 膚色棉紙（直徑4cm）塗上白膠將半顆保麗龍球包起來。

3 包黏時正面若有縐折可用指甲刮平，多的紙包黏於後，頭完成。

手部 作法

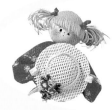 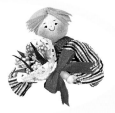

1 2cm的雙面膠黏於膚色棉紙上，剪下，如圖，再準備1支24號鐵絲。

2 鐵絲放於黏了膠的膚色紙邊緣。

3 將紙繞圈捲黏。

Making Process

臉部畫法

① 中性細簽字筆畫出眼睛。（可用中性或油性、不可用水性）

② 紅筆畫出嘴巴。

③ 棉花棒沾粉彩（或腮紅）輕打於腮幫，此為腮紅。

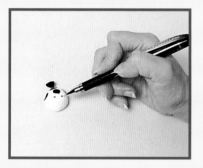 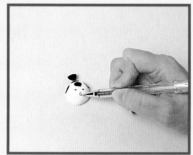 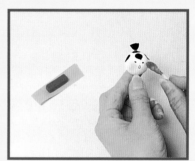

臉部畫法

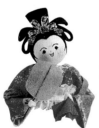

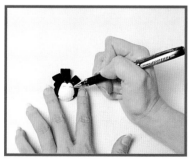 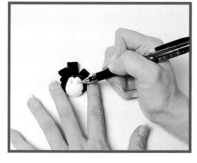 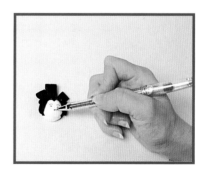

① 黑筆畫出眉毛。（若不小心畫歪可用另一張膚色棉紙上膠，撕一小塊黏於畫錯處。）

② 黑筆畫出眼睛。

③ 嘴用紅筆畫出。

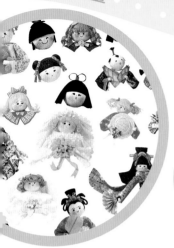

Making Process

腳部
作法

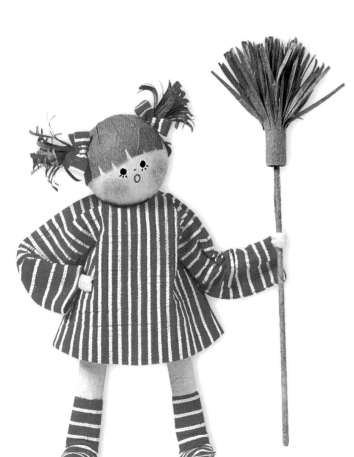

1 6×15cm的雙面膠黏於膚色棉紙上，剪下，如圖，再準備1支18號鐵絲。

2 鐵絲放在黏了膠的膚色紙邊緣，然後捲黏成圓柱狀，兩隻的做法皆同。

3 剪刀修剪紙捲的前端成半圓型。兩隻皆同。

Making Process

鞋襪 作法

① 將棉紙上白膠包黏於腳上，前方留約1cm的棉紙。

② 包完後將前方多出的1cm棉紙壓扁。

③ 襪子上膠黏繞於綠棉上。

④ 剪修鞋子前方多出的1cm綠棉（呈圓弧型）。

⑤ 用尖嘴鉗將腳折成L型。

⑥ 左右腳完成。

猜猜我是誰？？

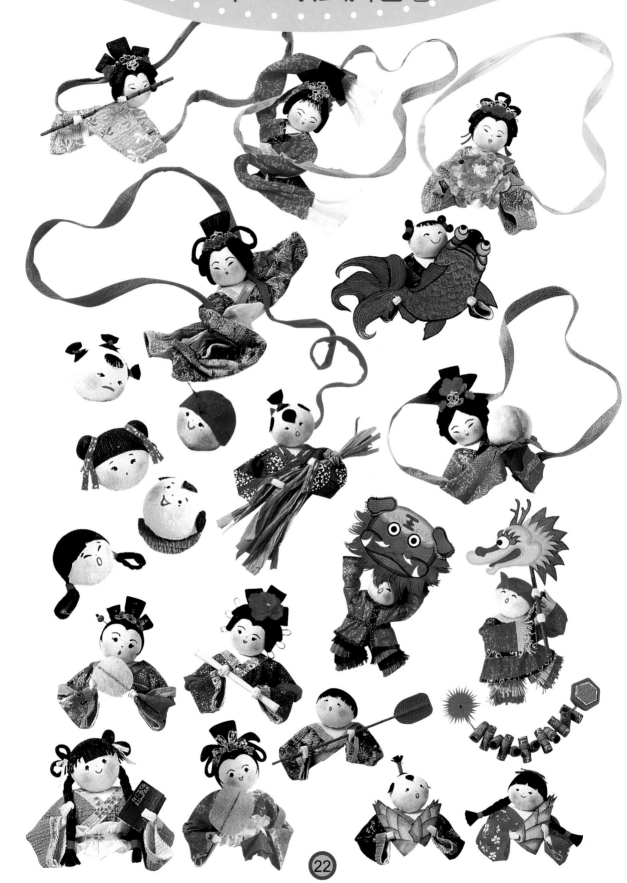

Making Process

中式風格

- 鄉野樂趣
- 慶佳節
- 宮廷小仕女
- 飛天仙女

『中式風格』

鄉間樂趣

中國古畫中對 "嬰戲圖" 的描繪甚多，
本單元特別以國畫的佈局為基點，配合上
不同朝代的服飾，及中國小孩特有"撮髮"
做一全新的呈現。

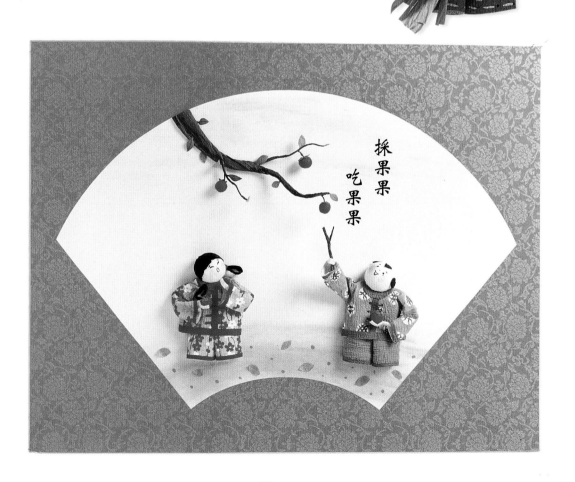

採果果
吃果果

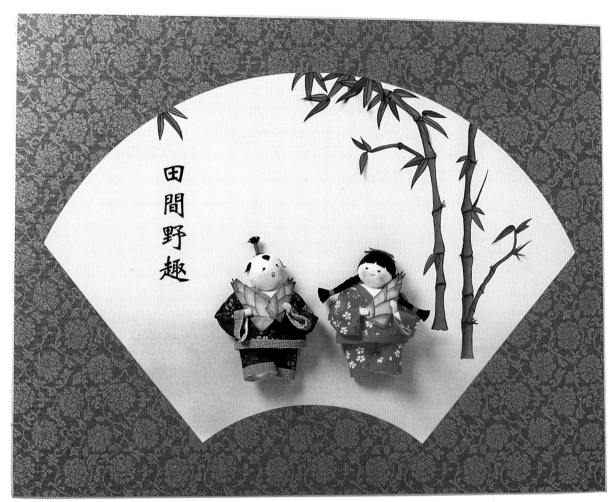

田間野趣

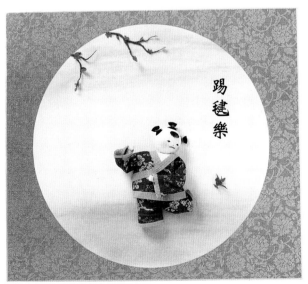

踢毽樂

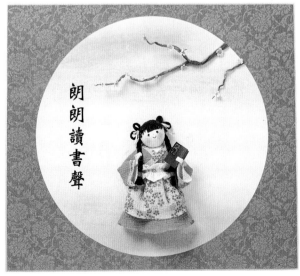

朗朗讀書聲

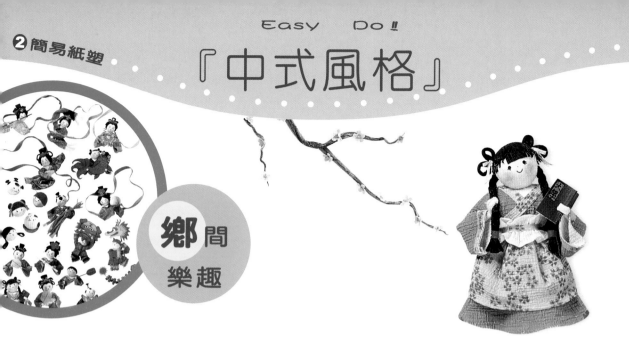

鄉間樂趣

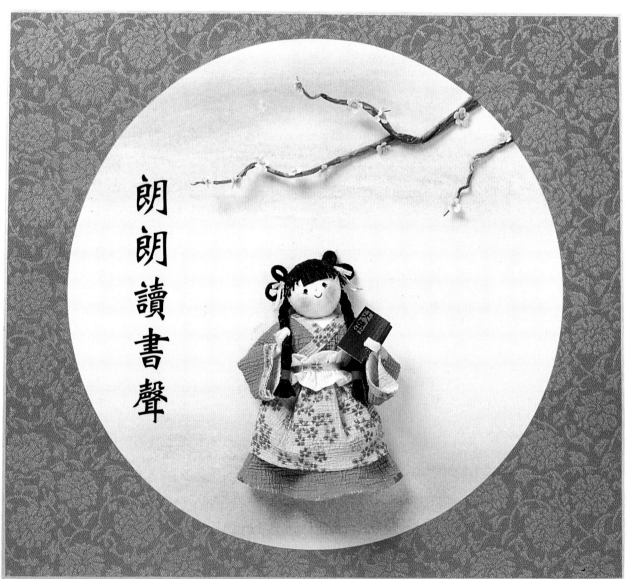

朗朗讀書聲

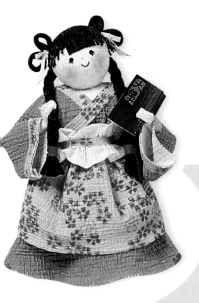

●頭髮重點示範●
HOW TO MAKE

1 2cm的雙面膠黏在頭髮紙的邊緣，長度自行決定。

2 剪下後放一支24號的鐵絲在邊緣。

3 將鐵絲包捲起來。

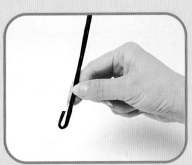

4 頭髮紙加鐵絲後可任意折出想要的形狀，髮髻完成。

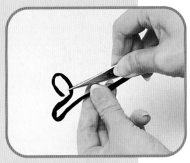

5 髮髻照圖折。

6 交叉處(箭頭指處)用黑線綁緊。

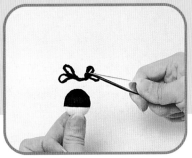

7 髮髻上保麗龍膠黏於後腦勺。瀏海做法同36頁

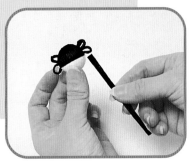

8 髮髻的下方可黏幾條頭髮紙代替辮子。

鄉間樂趣

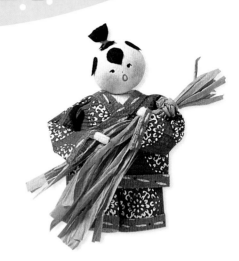

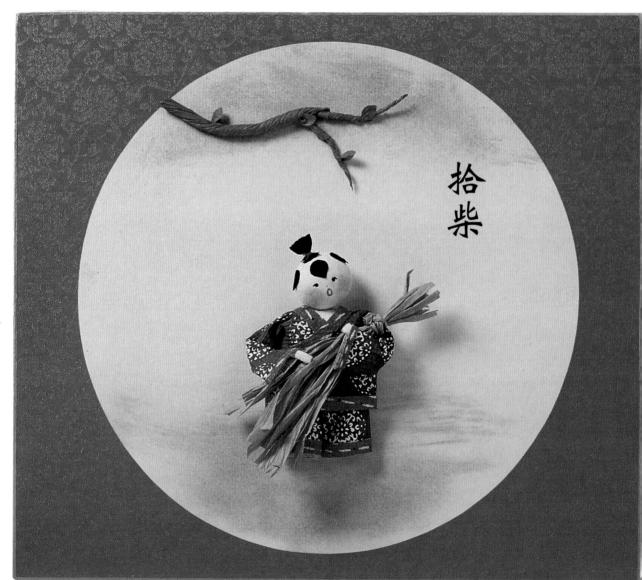

拾柴

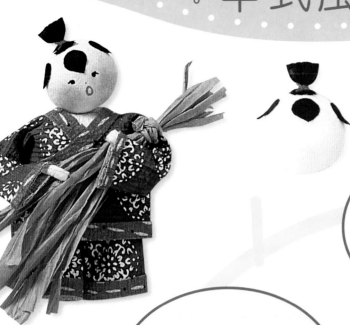

●頭髮重點示範●
HOW TO MAKE

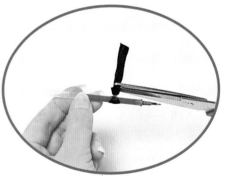

① 0.6x5cm的頭髮紙置於原子筆心上。

② 紅色棉線繞3圈後打死結。

③ 留0.5cm的頭髮紙，其餘剪掉。此為髮髻。

④ 髻的下方後片上膠黏於頭頂。

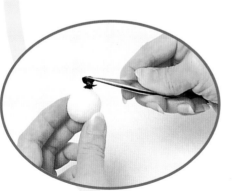

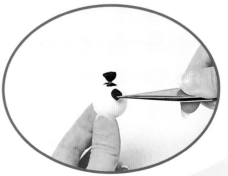

⑤ 額前髻：將頭髮紙剪成水滴狀，上方上膠黏於額前。

Making Process

鄉間樂趣

●衣服重點示範●
HOW TO MAKE

衣褲照紙型剪出。

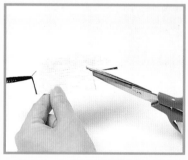

① 上衣對摺後於腋下斜剪一刀約0.7cm

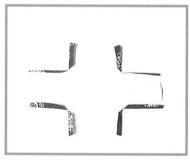

② 邊緣向內摺。如圖。

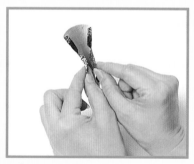

③ 內摺處上膠對黏。

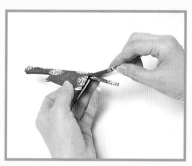

④ 衣身、袖子的黏法相同。衣服組合完成。

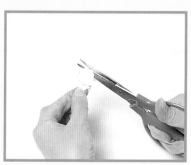

⑤ 白領照領模剪。此為內衣領。

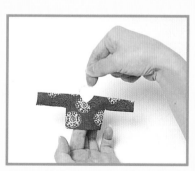

⑥ 內衣領上白膠黏在衣服的正中央處如圖。

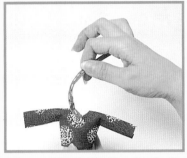

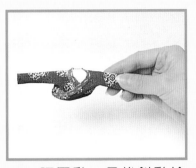

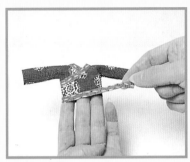

7 領子滾邊壓一點白色內衣領，然後順內衣領黏。

8 照圖黏，最後斜黏於腋下接縫處，多的滾邊剪掉。

9 衣擺、滾邊沿下擺黏。袖子袖口滾邊做法相同。

●褲子製作示範●
HOW TO MAKE

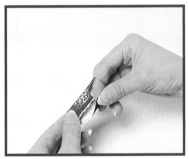

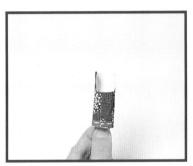

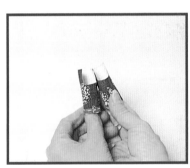

1 褲管邊緣上膠照圖黏。

2 褲管完成（兩隻做法相同）褲腳滾邊做法同袖口。

3 U字型褲襠上膠黏一半即完成。

●框板上色示範●
HOW TO MAKE

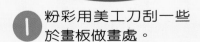

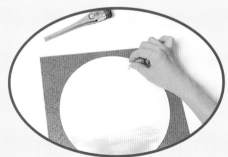

1 粉彩用美工刀刮一些於畫板做畫處。

2 抓一些棉花（或粉彩刷）將粉彩推均勻。上色完成。

❷簡易紙塑

『中式風格』

Making process

●組合製作示範●
HOW TO MAKE

鄉間
樂趣

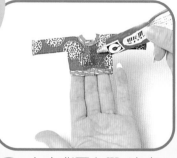

① 上衣背面上膠(注意：膠上在正中央處呈一個2x2cm的正方型，四邊不可有膠)

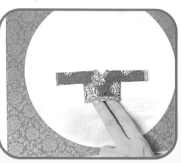

② 上衣背面與畫板相黏。位置約在畫板的1/2處下方。請照圖黏位置，完成的作品才有天地之分。

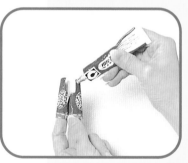

③ 褲子U字處上膠。

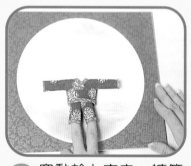

④ 塞黏於上衣內，褲管約多出2.5～3cm。

⑤ 手穿入上衣的袖子處。

⑥ 棉花拉鬆後由褲管塞至上衣，左右兩側皆同塞到自己想要的胖度即停止。此為身體。

⑦ 身體完成後將左右手由肩膀處向下折，再於手肘處折出自己想要的動作。

⑧ 白色內衣領稍微向下壓成凹陷狀。(待會與下巴相連用)

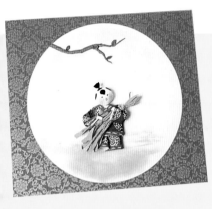

⑨ 頭的後方視情況加一塊小保麗龍墊高,並上保麗龍膠固定。

⑩ 墊高的保麗龍與頭的下巴後方上保麗龍膠並照圖黏合。

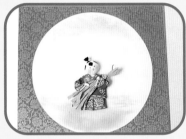

⑪ 紙藤剪成條狀束緊,即為乾草→雙手抱緊草則出現動態感。

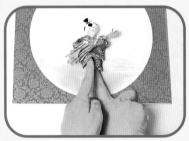

⑫ 手指插入褲管,一上一下,則走路的姿勢就可出來。

●樹的製作示範●
HOW TO MAKE

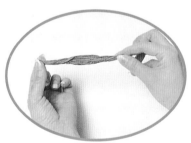

① 隨意取一段紙藤,將後段攤開。

② 照圖剪掉一塊三角形。

③ 再照圖將上下紙藤分別捲緊。樹枝則是分叉狀。

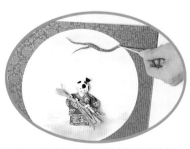

④ 樹枝上膠黏於畫板上。

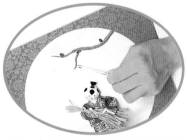

⑤ 剪幾片綠葉黏於樹枝上。

②簡易紙塑

『中式風格』

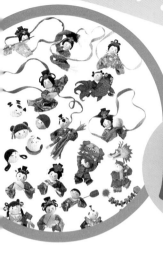

慶佳節

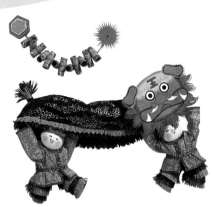

祥獅金龍納百福，
粽香處處傳真情，
但願年年皆有餘，
歡鑼喜鼓慶佳節。

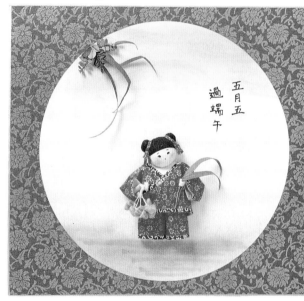

五月五
過端午

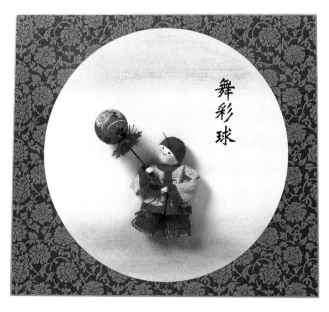

舞彩球

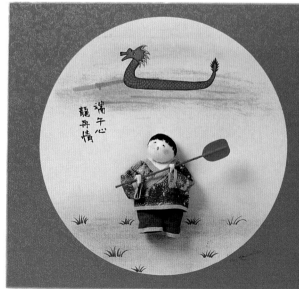

端午心
龍舟情

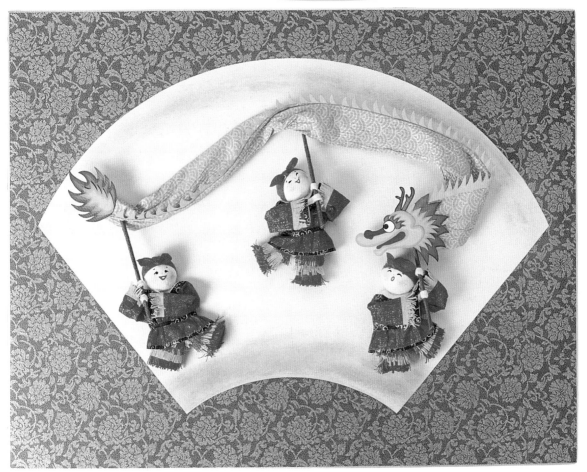

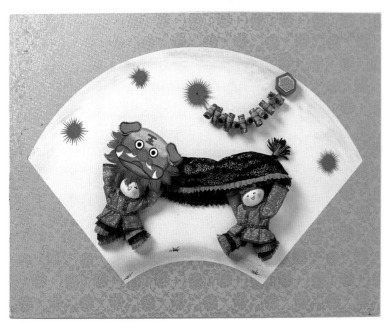

年年有餘

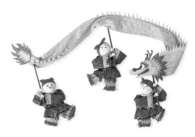

②簡易紙塑

『中式風格』

Making Process

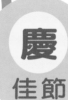

慶
佳節

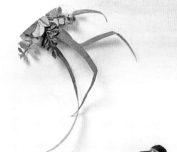

五月五
過端午

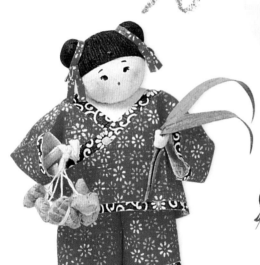

●頭部重點示範●
HOW TO MAKE

① 3x5cm的頭髮紙上保麗龍膠包黏於頭上。

② 兩側多的及上方多的皆向後折黏。

③ 折黏完成。（此為背面）

 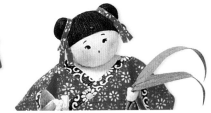

●髮髻

④ 直徑0.7cm的圓型保麗龍球切半。（亦可用棉花球代替保麗龍球）

⑤ 直徑1.5cm的頭髮紙上保麗龍膠後包黏切半的保麗龍，如圖。

⑥ 包黏完成後上膠，黏於頭頂兩側。髮髻完成。

⑦ 紅棉上膠黏於髮髻與頭髮的連接處。

●蝴蝶結做法

⑧ 紅棉繞成 ℓ 型。

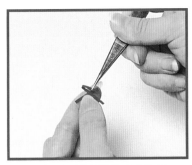

⑨ 上方下壓到交叉處。如圖。

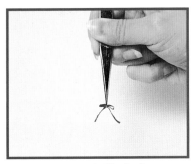

⑩ 用鑷子夾住中央。

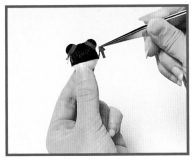

⑪ 取一小段紅棉包黏中央，蝴蝶結完成。

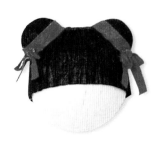

⑫ 將蝴蝶結的中央處上膠黏於髮髻的紅棉上。

Easy Do‼

『中式風格』

Making Process

慶
佳節

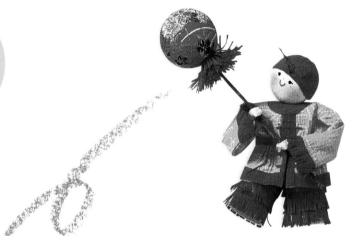

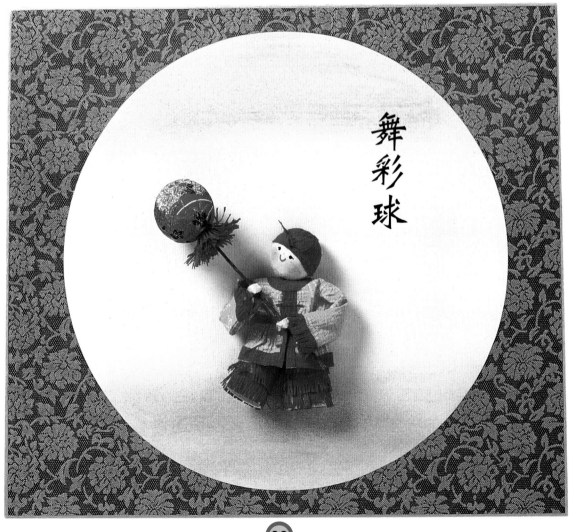

舞彩球

『中式風格』

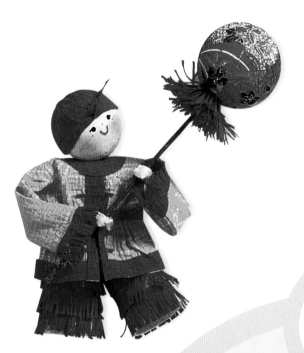

●頭巾重點示範●
HOW TO MAKE

① 3x5cm的紅棉紙上白膠後黏包於頭，多的紙包於後方。

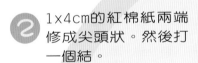

② 1x4cm的紅棉紙兩端修成尖頭狀。然後打一個結。

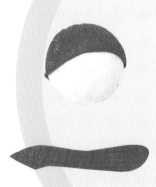

③ 結的中間上膠黏於頭巾上。頭巾完成。

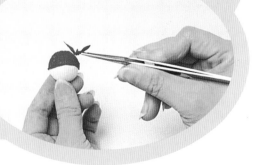

『中式風格』

Making Process

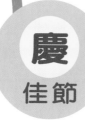

慶
佳節

●衣服重點示範●
HOW TO MAKE

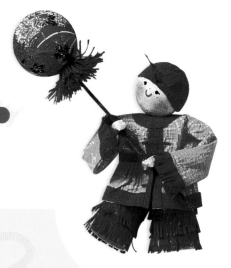

上衣基本作法同30頁

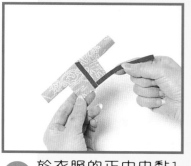

① 於衣服的正中央黏1條滾邊，再黏下擺。

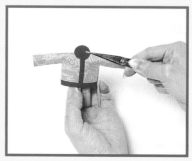

② 直徑2cm的圓上膠黏於衣服的正中央（一半在前，一半在後）。

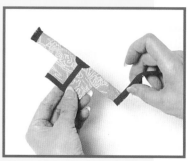

③ 0.3cm未剪開處上膠黏於袖口。流蘇作法請參照41頁

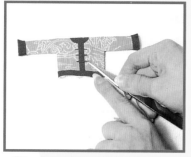

④ 前4條紅棉橫黏於衣襟上即為扣子。

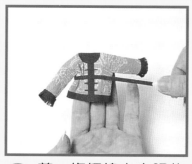

⑤ 剪一條紅棉由衣服的後方向前繞黏一圈，此為腰帶。

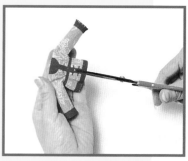

⑥ 前開下擺的中心處，即為開襟。

『中式風格』

●褲子重點示範●
HOW TO MAKE

① 1x6cm的棉紙剪成條狀，上方留0.2不剪開。（約需10條）。此為流蘇。

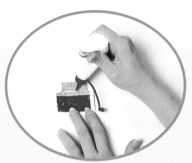

② 白膠上在褲管再將流蘇一條條的照圖黏，邊緣留下0.5cm不上流蘇。

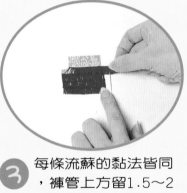

③ 每條流蘇的黏法皆同，褲管上方留1.5～2cm不黏流蘇。

④ 褲管邊緣未上流蘇處上膠照圖黏成筒狀，兩隻褲管的組合法同31頁。

●組合製作示範●
HOW TO MAKE

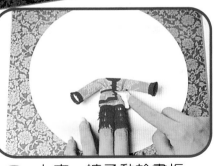

① 上衣、褲子黏於畫板上，做法同32頁抱草的小孩。

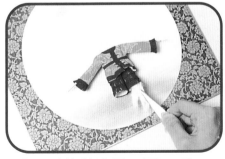

② 手的做法同32頁，手放入衣袖中後再將棉花塞入，做法同32頁的抱草的小孩。

『中式風格』

❷簡易紙塑

宮廷小仕女

中國仕女最常與各式植物入畫，以增添畫面的詩意。溫柔婉約、恬靜含蓄，任四季變化、物換星移，改變的不就是那頸上的髮罷了。

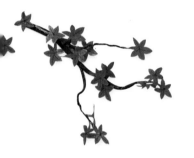

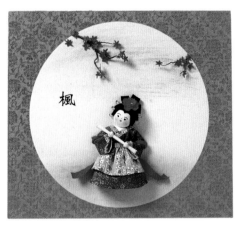

楓

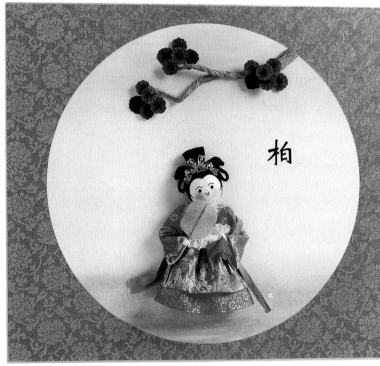

柏

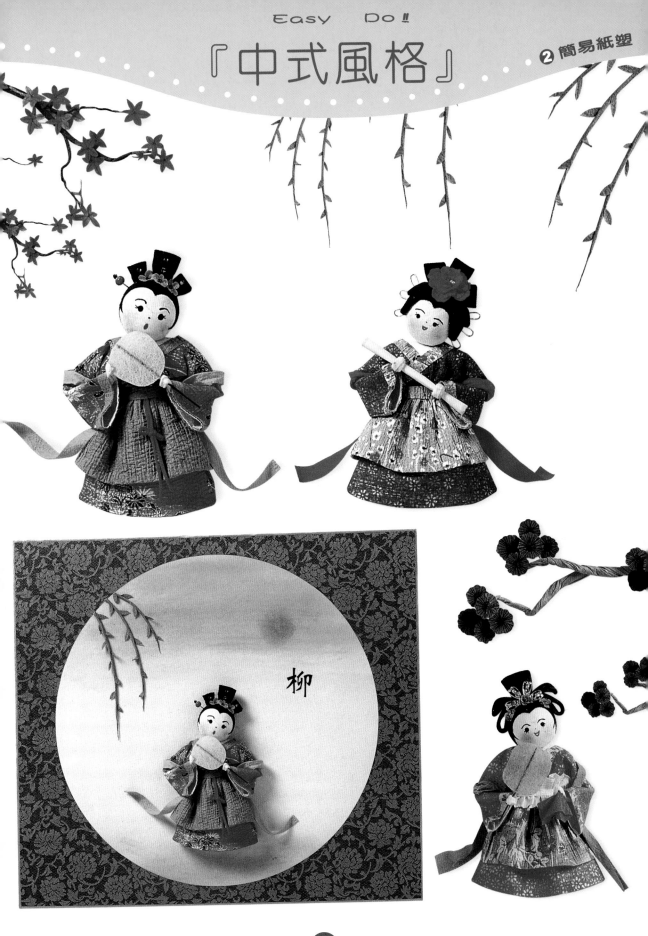

柳

飛天仙女

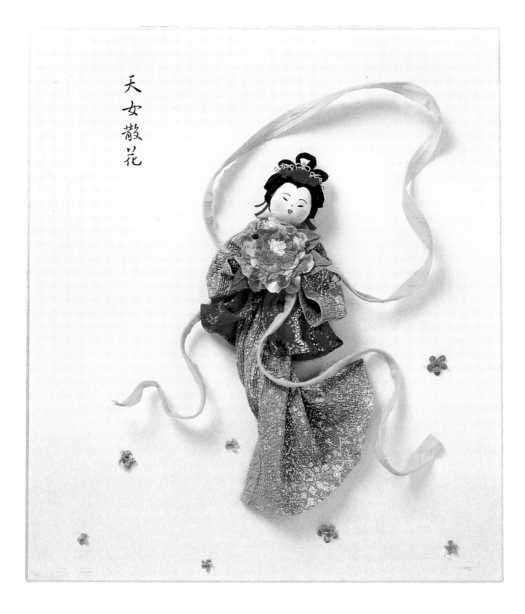

天女散花

飛天仙女羽化飄然，一
扭腰、一甩袖，那飛揚
的彩帶、風動的嬌媚，
全是紙張柔軟度的極致
藝術。

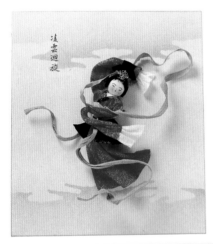

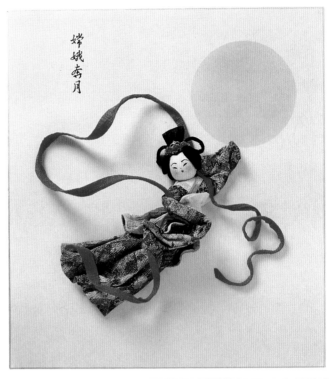

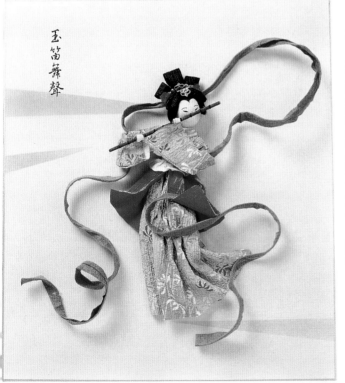

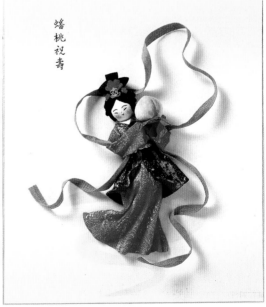

❷簡易紙塑

『中式風格』

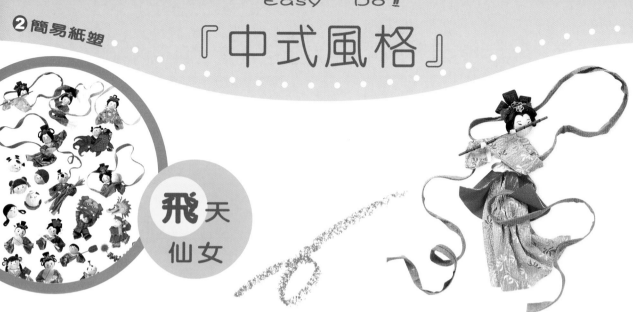

飛天仙女

玉笛舞聲

『中式風格』

Making Process

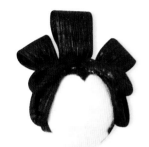

●頭髮重點示範●
HOW TO MAKE

① 3.5x3.5cm的頭髮紙對摺修剪成美人尖。

② 修剪完成圖。可照紙型剪。

③ 上保麗龍膠於頭髮紙上，再黏於頭。邊緣多的向後黏。

④ 鐵絲髮髻折成U字型（作法同27頁）上保麗龍膠黏在頭髮兩側。此為第一層。

⑤ 鐵絲髮髻折成U字型（較第一層短1cm）上保麗龍膠黏在第一層上。兩側皆同。

⑥ 1x5cm的條狀頭髮紙放在原子筆桿上。用紅線捆綁。

⑦ 尺寸大小可自行決定。兩側小髻約1x3.5cm，中間約1x5cm。髻完成。

⑧ 髮髻下方上保麗龍膠（紅線以下）黏於頭頂後方。

Making Process

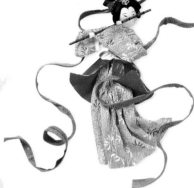

飛天仙女

●衣服重點示範●
HOW TO MAKE

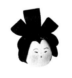

衣裙等照紙型剪出

① 衣服腋下（共四邊）各斜剪一刀，約0.7cm，再照圖向內折。

② 內折處上膠對黏。

③ 對黏完成後修掉不整齊的部份。

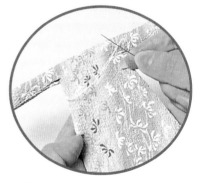

④ 針穿雙線打結後，照圖圍繞衣身一圈，再將針穿入雙線內輕輕拉至腰部。

『中式風格』

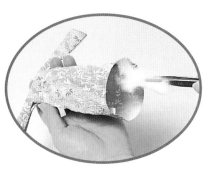

5 手穿入衣袖中，塞棉花到上半身處（約一個蛋黃大的棉花）。

6 塞入棉花後將步驟4的線拉緊，並束出腰身。

7 腰身束緊後線打結，剪掉多餘的線，衣服完成。

3 ●外裙重點示範●
HOW TO MAKE

1 外裙：4x16cm。上方抓縐，上膠固定。

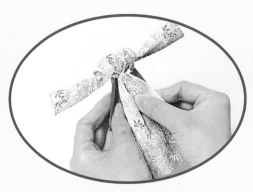

2 裙頭上膠黏於腰身處，由後向前黏為前開式。

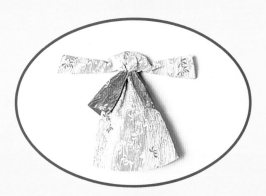

3 外裙黏合完成圖。

② 簡易紙塑

『中式風格』

Making Process

飛天
仙女

4

●圍腰重點示範●
HOW TO MAKE

① 圍腰：3x12cm白色千代紙 中央抓縐包於腰身上。

② 中央處照圖壓凹陷如圖。

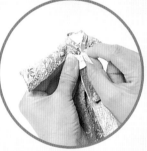

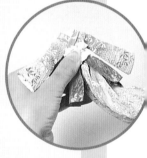

③ 取一條0.5x8cm的千代紙上膠黏於中央處。圍腰完成。

④ 內衣白領上白膠黏於上衣的正中央。

⑤ 領子2×10cm，作法同79頁步驟5、6、7，完成後（0.7cm×10cm）領子上膠圍黏於內衣領上。

⑥ 手扭裙子則會出現飛揚的姿式。

●彩帶製作示範●
HOW TO MAKE

5

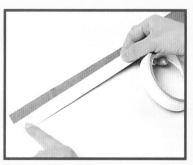

① 彩帶：3x50cm 1.5cm的雙面膠黏於彩帶的邊緣。

② 放一支24號鐵絲於中間。

③ 彩帶對黏。

④ 彩帶繞於手上，或任何圓柱形的物品皆可。

⑤ 取下後拉長，彩帶完成備用。

●頭飾製作示範●
HOW TO MAKE

6

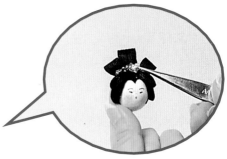

① 任取一片鐵片，用剪刀(鐵片專用)剪下其中一部分備用。

② 鐵片上膠黏貼於頭髮交接處。

●頭飾製作示範●
HOW TO MAKE

7

畫板可自行設計圖案

① 衣服背面上膠黏於畫板。

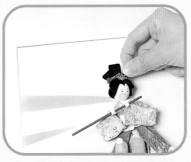

② 預先折出想要的姿勢，再將頭黏上，作法同63頁。

③ 姿態完成後插入彩帶，隨意折扭出風動的樣式。

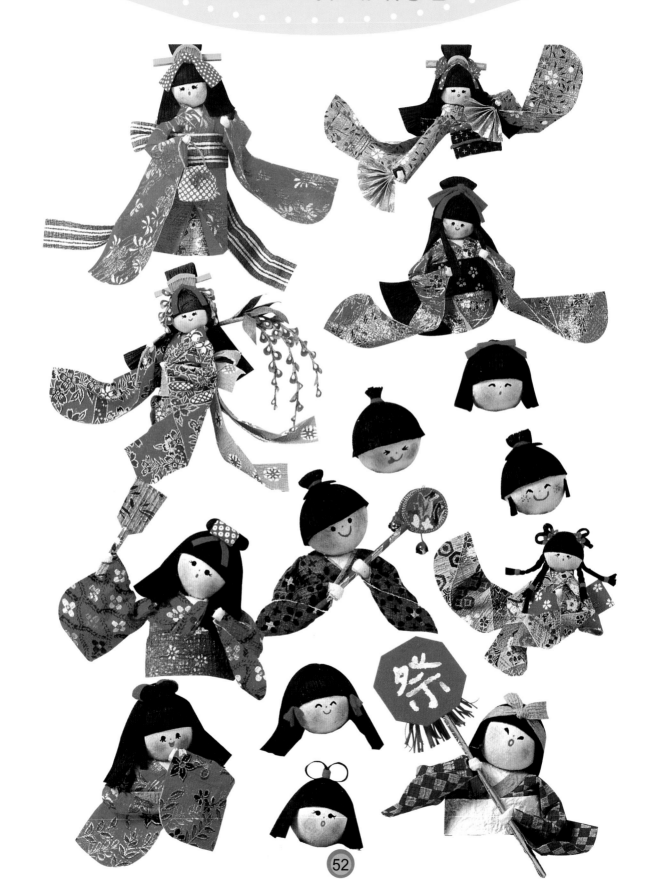

Making Process

日式
風情

●藝妓盛宴
●早安小少女
●東京小子

②簡易紙塑

藝妓盛宴

拖地的和服，長長的振袖，多層次的穿著，特殊的髮型，常是日本藝妓予人的第一印象。

那舞動的身軀、回眸的輕笑，似乎訴說著千萬風情。

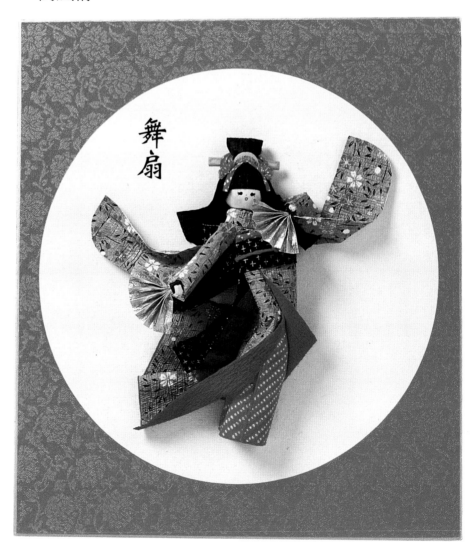

舞扇

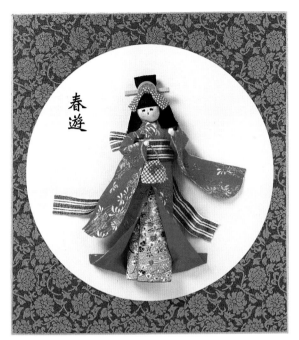

春遊

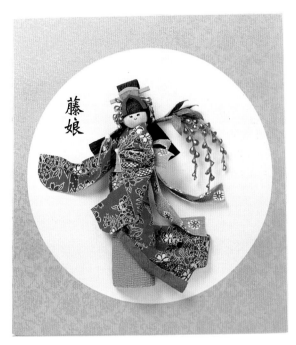

藤娘

純真

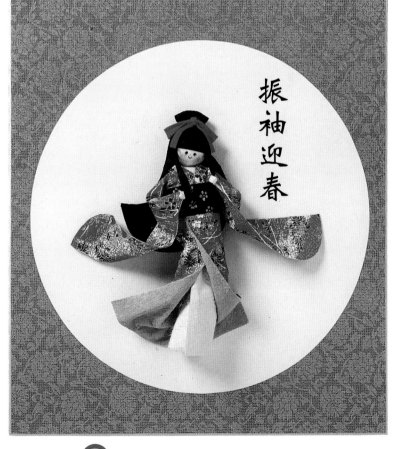

振袖迎春

❷簡易紙塑

『日式風情』

Making Process

藝妓盛宴

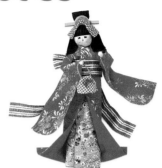

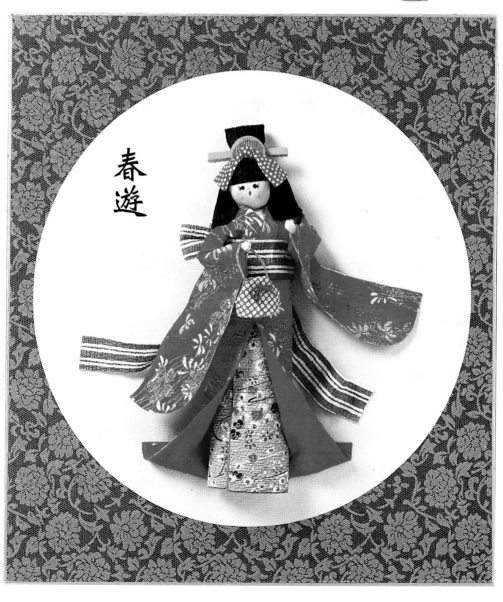

春遊

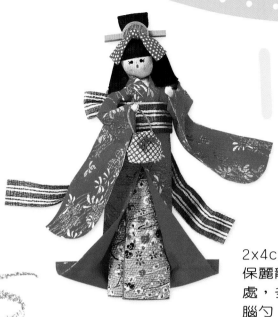

● 頭髮重點示範 ●
HOW TO MAKE
頭與髮

①
2×4cm的頭髮紙上保麗龍膠黏於額頭處，多的包黏於後腦勺，做法同36頁包頭女孩。

②
正中央扭一圈呈蝴蝶狀。

③
保麗龍膠於中心點向左右兩端約2cm處上膠。

④
黏在頭上，長髮完成。

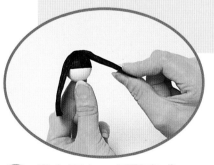

⑤
長髮完成

⑥
扇型髮髻（2×5cm）作法同47頁步驟6。紅線以紅棉包黏，再照圖黏在頭頂的後方。

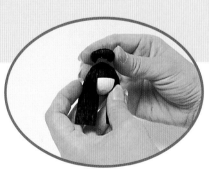

❷簡易紙塑

『日式風情』

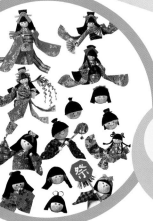

Making Process

藝妓
盛宴

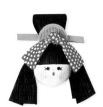

●頭部重點示範●
HOW TO MAKE
頭飾

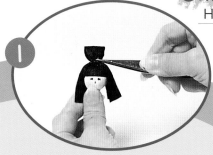

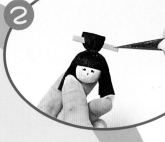

1 頭髮完成。

2 平打：0.4x3cm的黃色紙板插入髮髻中央的下方，並上膠固定。

3 黃色紙板修剪成彎月型，再用筆畫出條狀，梳子完成。上膠黏於髻前。

4 2x6cm的千代紙，中間打一個結後上膠黏於梳子的前方。

5 頭飾完成。

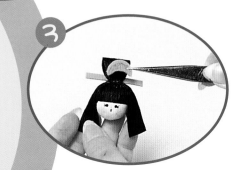

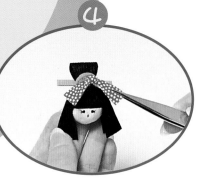

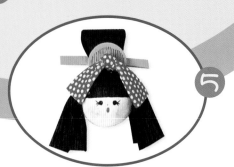

『日式風情』

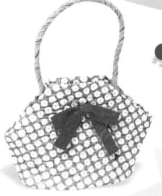

●包包製作示範●

HOW TO MAKE

3

各張紙照紙型剪出

① 紙下方0.5cm處每隔0.3cm剪一刀。

② 下方剪開處上膠黏於底板上如圖。

③ 黏完後邊緣上膠固定。

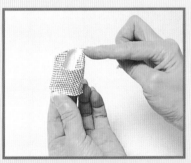

④ 包包口反摺約1cm。

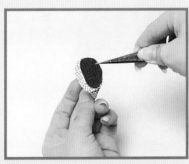

⑤ 底板任取一張紙黏上（將不整齊處蓋住）。

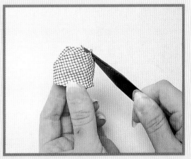

⑥ 左右兩側斜壓如圖，包包身完成。

⑦ 包包帶子：1x8cm的棉紙搓成棉繩狀。

⑧ 完成後繩頭上膠黏於包身斜口處。（繩子長短可自行決定）

⑨ 塞一點棉花入包包內，則有蓬蓬的感覺，可自行打一個蝴蝶結裝飾。

『日式風情』

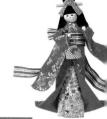

藝妓
盛宴

4

Making Process

衣裙等照紙型剪出

●衣服重點示範●
HOW TO MAKE

1 上衣對折，於腋下各斜剪一刀，約0.7cm。

2 衣身向內折上膠，袖子除袖口外，沿袖子邊緣上膠，如圖。

3 照圖將衣服衣身處對黏。

4 袖子兩片對黏。

5 內衣白領照紙型剪，黏於衣服的中央處。

6 領子2x13cm，三折後上膠黏合再上膠黏於白領的邊緣，做法同79頁。

⑦ 衣領完成圖。

⑧ 內衣裙與外衣裙做法皆同。
外裙尺寸10x14cm
內裙尺寸10x10cm
外裙襯裡10.2x14.2cm
內裙襯裡10.2x10.2cm

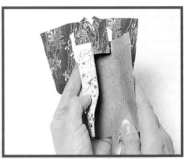

⑨ 內衣裙頭上方1cm上膠黏於上衣，方向不可顛倒，請照圖。

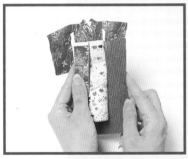

⑩ 外衣裙做法同上。

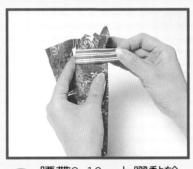

⑪ 腰帶2x10cm上膠黏於腰部接縫處。

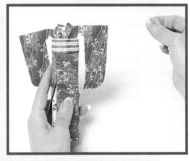

⑫ 手穿入袖內。

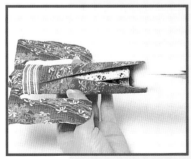

⑬ 塞入棉花，此為身體，只塞上半身，下半身暫緩。

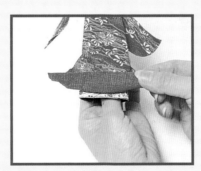

⑭ 裙下擺向外翻。

⑮ 裙兩側外翻。

『日式風情』

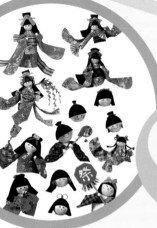

藝妓

盛宴

16 膠上背部中央寬約 2x5cm。

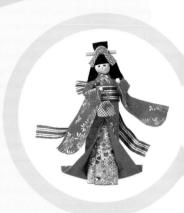

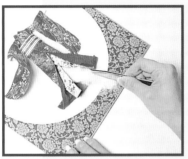

17 黏在畫板的白圈內，位置如圖。

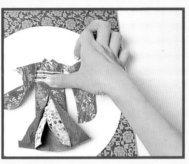

18 塞入棉花此為下半身的身體。

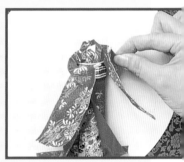

19 手的姿式自行設計。

●衣服重點示範●
HOW TO MAKE
腰帶蝴蝶結

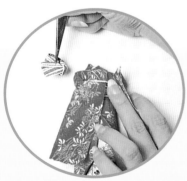

1 2x12cm的千代紙先打一個蝴蝶結後上膠黏於腰背。

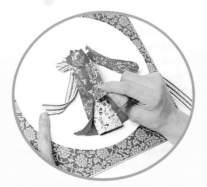

2 另外再剪兩條千代紙，1條2x12cm，1條2x10cm，分別上膠照圖黏於畫板。

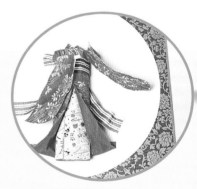

3 蝴蝶結完成。

● 組合製作示範 ●
HOW TO MAKE

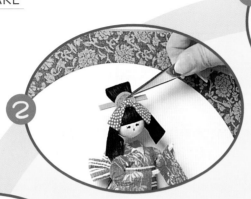

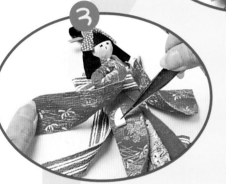

① 黏頭於畫板上時，請先黏一小塊保麗龍於頭的後面，此動作可使頭隨自己喜好向左看或向右看。

② 頭後方保麗龍與頭的下巴後方上膠黏於畫板及白領上。

③ 墊一小塊約0.5cm的保麗龍於骨盆處再與袖子黏合。

④ 鑷子夾、刮袖子下方，袖尾則自然向上蹺。

⑤ 娃娃手上膠握住包包。

⑥ 作品完成。

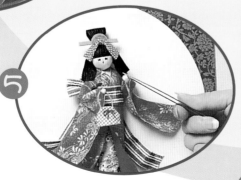

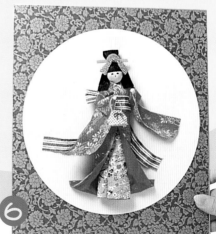

❷簡易紙塑

早安小少女

千代紙大多是以和服的圖樣印製，所以用於表現和服更加貼切、自然。圖中情境都是古時日本女童的生活寫照。

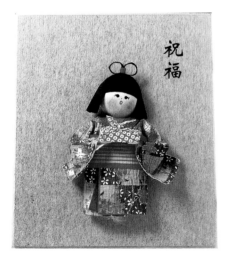

祝福

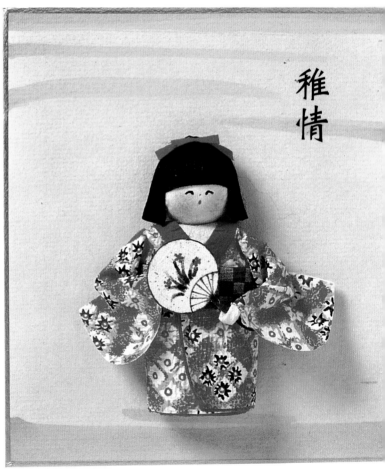

稚情

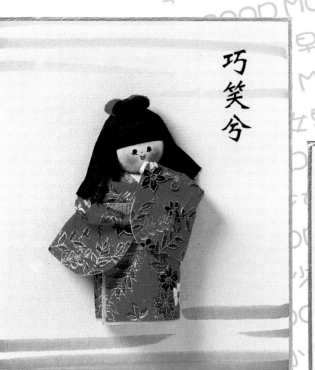

巧笑兮

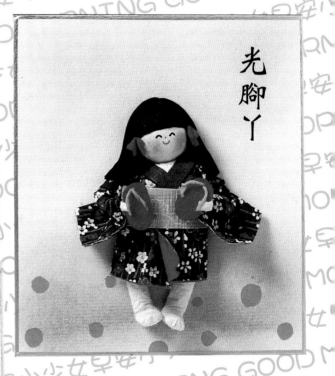

光腳丫

羽子板

早安
小少女

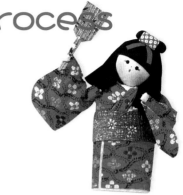

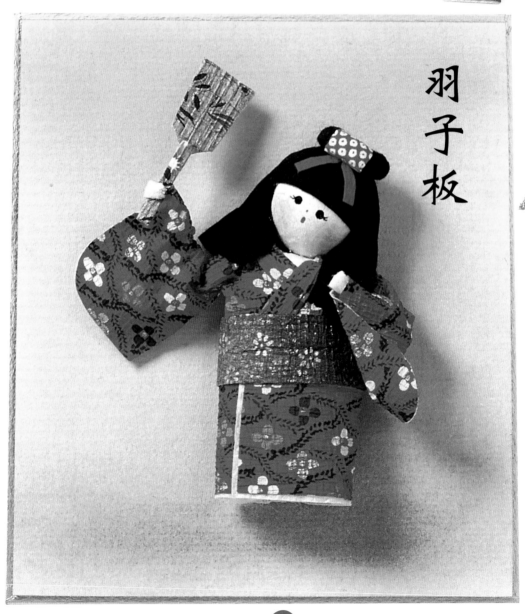

羽子板

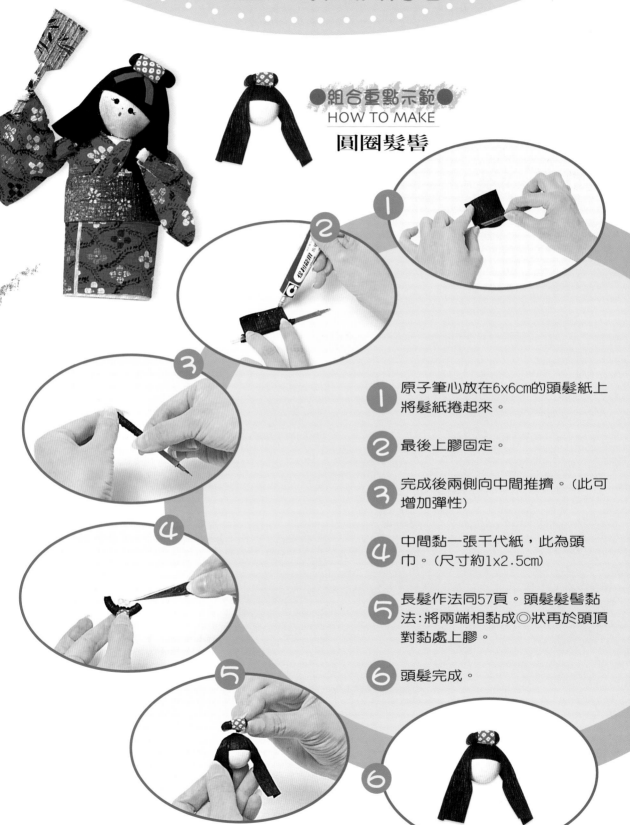

●組合重點示範●
HOW TO MAKE
圓圈髮髻

① 原子筆心放在6x6cm的頭髮紙上
將髮紙捲起來。

② 最後上膠固定。

③ 完成後兩側向中間推擠。（此可
增加彈性）

④ 中間黏一張千代紙，此為頭
巾。（尺寸約1x2.5cm）

⑤ 長髮作法同57頁。頭髮髮髻黏
法：將兩端相黏成◎狀再於頭頂
對黏處上膠。

⑥ 頭髮完成。

❷簡易紙塑

Making Process

早安
小少女

●頭髮重點提示●
HOW TO MAKE

準備材料

頭髮作法同67頁

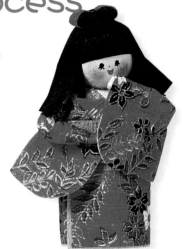

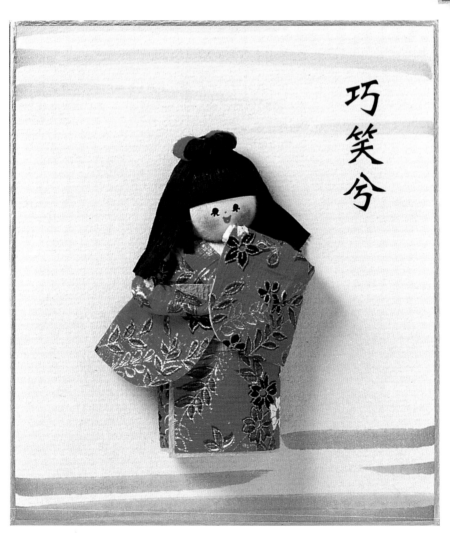

巧笑兮

Making Process

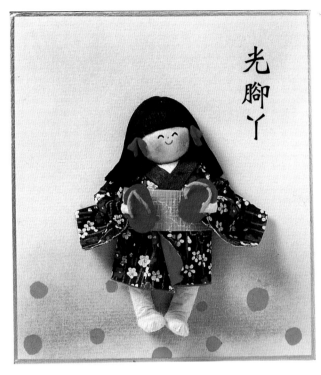

光腳丫

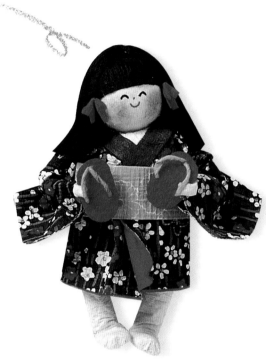

●頭髮重點示範●
HOW TO MAKE

1 長髮做法同57頁。

請參考P.57頁步驟

準備材料

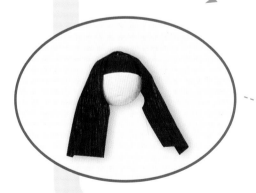

2 剪刀將內側的頭髮先
剪出條狀，再修短。

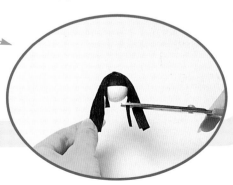

Making Process

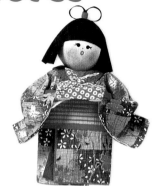

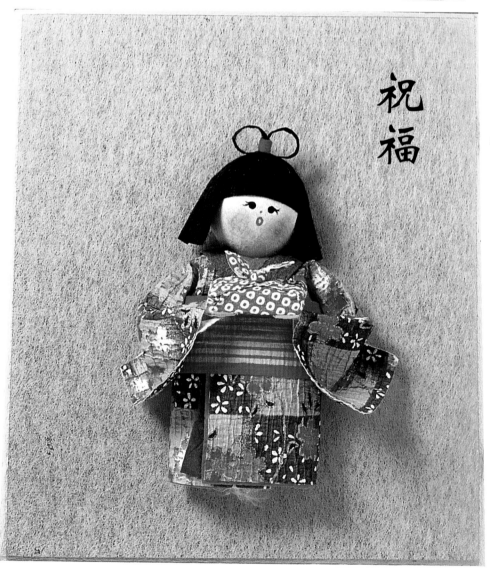

祝福

『日式風情』

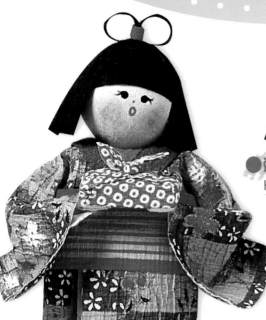

● 頭髮重點示範 ●

HOW TO MAKE

準備材料

請參考P.57頁步驟

1

0.5x8cm的條狀長髮繞原子筆變成1個圓後上膠固定,再繞另一邊。

2 兩個圈都繞黏後用紅棉黏在中心處。

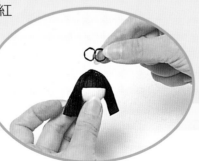

3 上膠黏在正中央。

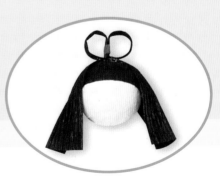

4 頭髮完成。

東京小子

TOKYO BOY

活潑好動的小男孩，只要在頭髮上略做改變，姿態上稍加誇大，就可將其男兒本色充分表現。

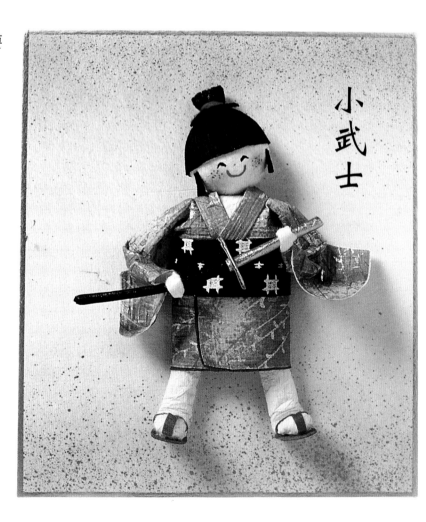

小武士

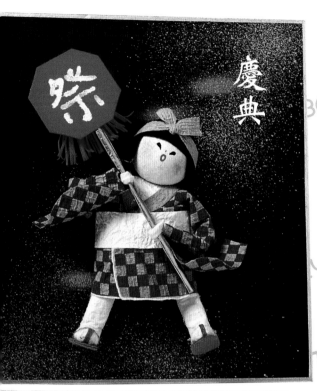

慶典

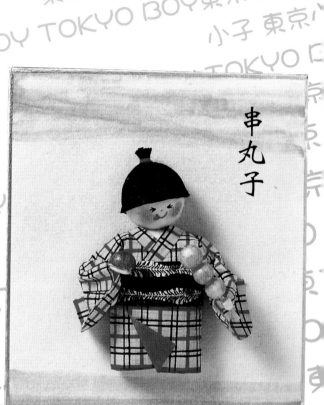

串丸子

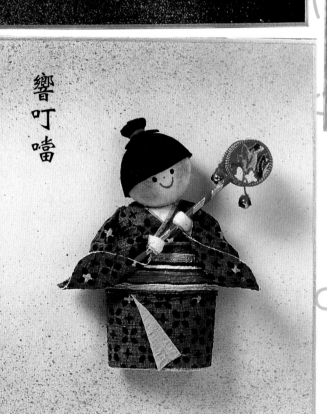

響叮噹

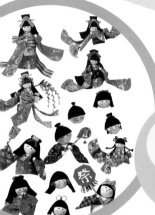

Making Process

東京
小子

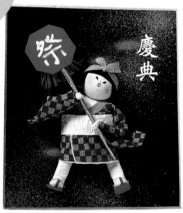

慶典

1 剪下0.8x4cm的頭髮紙。(長條狀)。

2 上方留0.2cm不要剪到,其餘的剪成條狀。

3 上方0.2cm上保麗龍膠黏於額頭處,多餘的黏在頭的後方、兩側。此款髮型中國小朋友也適用。

響叮噹

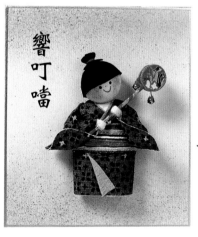

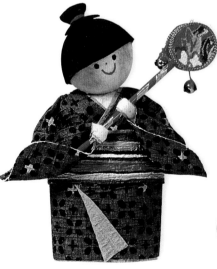

『日式風情』

Making Process

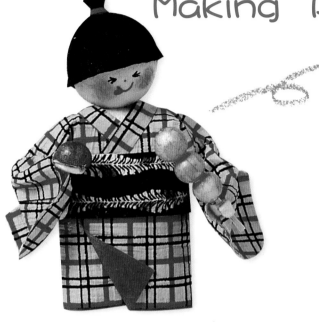

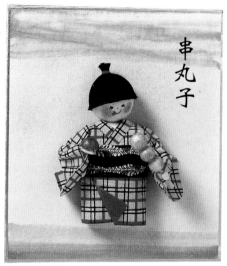

串丸子

●頭髮重點示範●
HOW TO MAKE

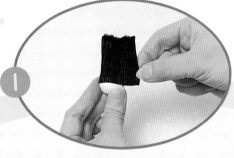

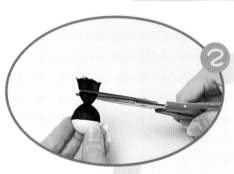

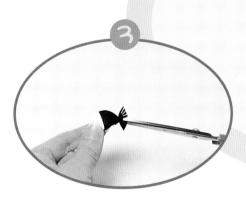

① 4x4cm的頭髮下方2cm處上保麗龍膠，做法同77頁步驟1、2小武士。

② 留下1cm束髮，多的剪掉。

③ 剪刀將剩的頭髮，剪成掃帚狀。

④ 最後用紅線捆綁，頭髮完成。

❷簡易紙塑

『日式風情』

東京小子

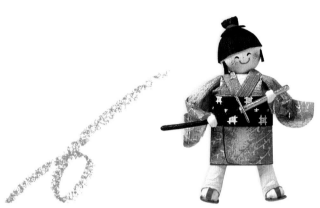

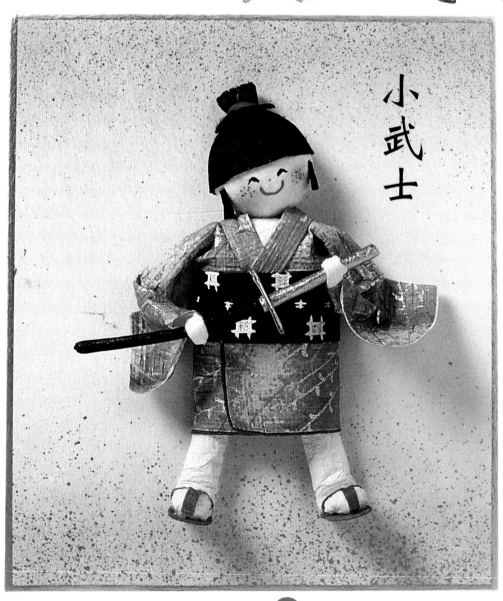

小武士

『日式風情』

Making Process

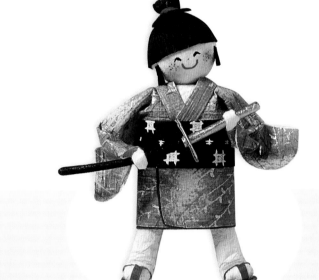

●頭髮重點示範●
HOW TO MAKE

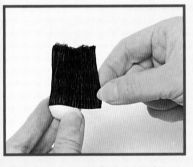

① 4×4cm頭髮紙下方2cm處上保麗龍膠黏於頭的一半部位，兩側多的黏在頭後方。

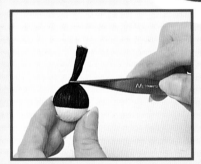

② 將上方的頭髮抓成一束。

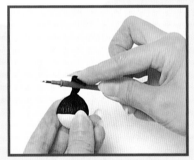

③ 原子筆心放在束髮上，將上方多的向下折。

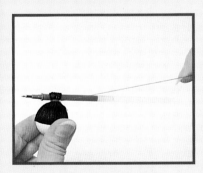

④ 用紅線照圖捆綁。

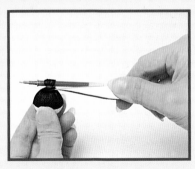

⑤ 多出的束髮挑高成蓬鬆狀。

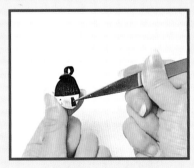

⑥ 剪2撮小髮黏在左右兩側，頭髮完成。

『日式風情』

Making Process

東京
小子

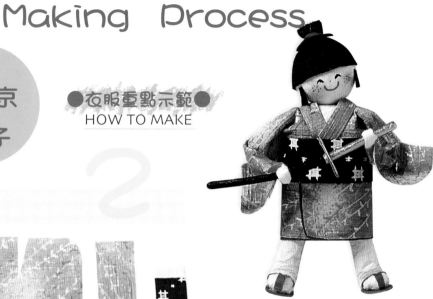

●衣服重點示範●
HOW TO MAKE

衣服照紙型剪出

① 上衣對折後於腋下處
斜剪一刀。

② 衣身反摺處上膠，袖
子內側邊緣照圖上
膠，袖口不可有膠。

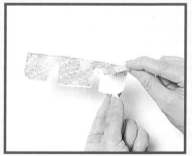

③ 衣身上膠處對黏，袖
子對黏。

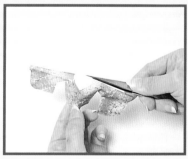

④ 內衣白領照紙型剪黏
於衣服的正中央。

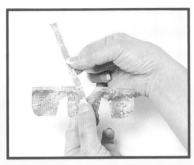

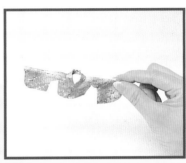

❺ 領子：2cm千代紙折3折後上膠黏合。（此動作可增加衣領的硬度）。

❻ 領子上膠黏於内衣領邊緣。

❼ 領子完成圖。注意領子的方向不可顛倒，否則為日本的喪服。

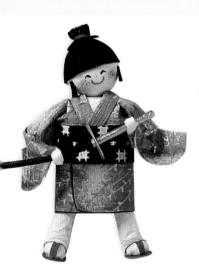

●衣裙重點示範●
HOW TO MAKE

❶ 3x10cm的千代紙上膠與棉紙（3.2x10.2cm）對黏。（四邊皆露出0.1cm的棉紙）

❷ 衣裙完成圖，多出的0.1cm的藍棉為内裡。

❸ 衣裙上方1cm處上膠與上衣黏合。方向須照圖不可顛倒。

❹ 腰帶（1.5x10cm）上膠黏於接縫的腰身處。和服完成。

79

❷簡易紙塑

『日式風情』

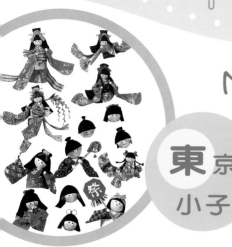

Making Process

東京
小子

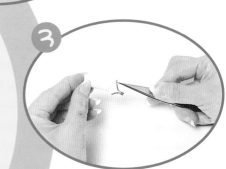

●木屐製作示範●
HOW TO MAKE

1 腳的做法同20頁。尺寸為6x15cm
的膚色棉紙捲黏而成。

2 0.3x2.5cm的棉紙從中心剪半成Y
字型。

3 Y字型上膠黏於腳板上,如圖。

4 鞋底照腳板的尺寸剪下2片棉
紙。

5 鞋底上膠黏於腳底。

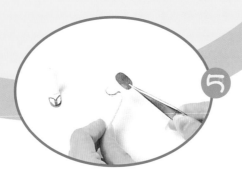

●組合製作示範●
HOW TO MAKE

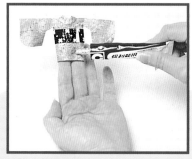

① 衣服後方中央處上膠，寬度約2cm，黏於畫板上。

② 手穿入袖子中，再塞入棉花，此為身體。

③ 手的姿式可自行設計。

④ 衣裙用力往兩邊拉，則呈現出動態的線條。

⑤ 腿背上膠黏於畫板。腿完成。

⑥ 頭的黏法同33頁的步驟9、10。

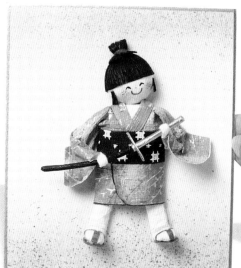

雙手握上武士刀，
作品完成。

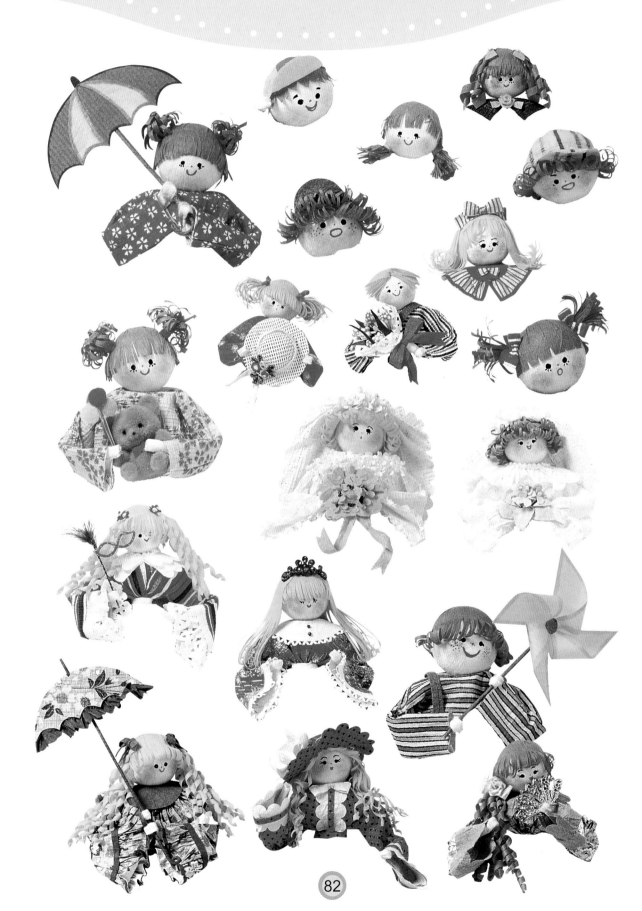

Making Process

歐式浪漫

●暑假園遊會
●戀戀情深
●化妝舞會

暑假園遊會
summer vacation

歐式小童是半立體人形的基礎入門，半顆保麗龍球，兩三張花紙、一小段鐵絲，簡易的幾個步驟就構成了一幅天真無邪的兒時記趣。

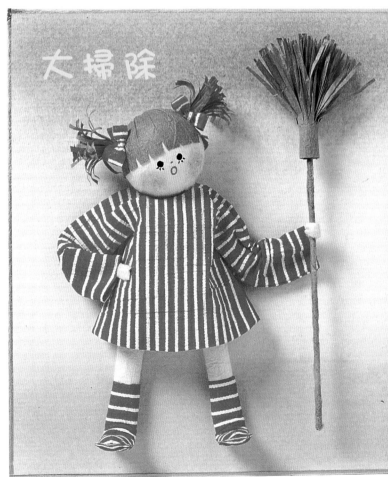

大掃除

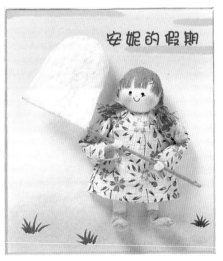

安妮的假期

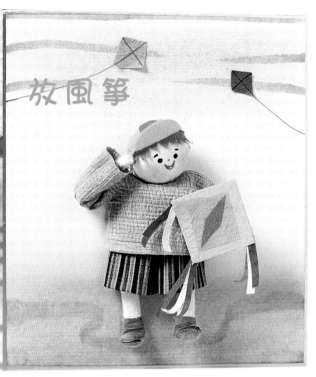

放風箏

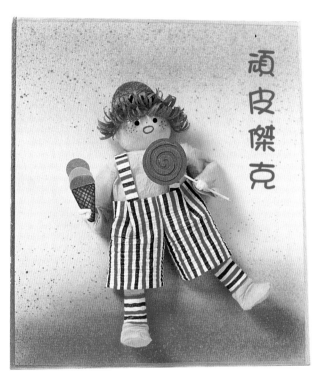

頑皮傑克

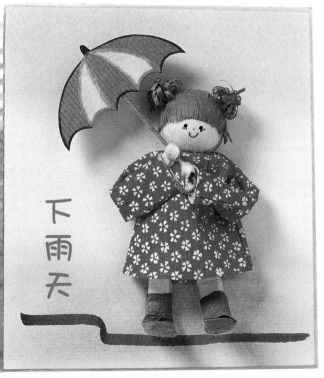

下雨天

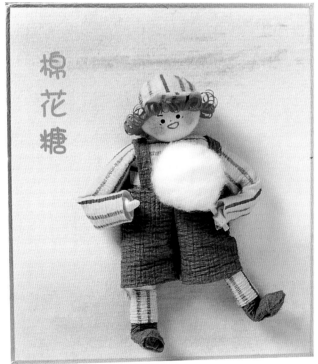

棉花糖

❷簡易紙塑

『歐式浪漫』

Making Process

暑假園遊會

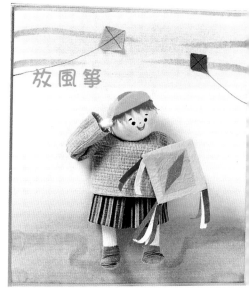

放風箏

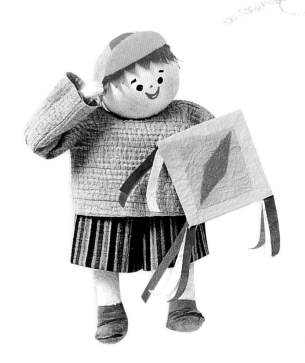

●頭部重點示範●
HOW TO MAKE

紙藤

❶ 3x4cm的紙藤剪成齒狀。

❷ 上保麗龍膠黏於頭部，多的向後黏。

❸ 先摺黏兩側最後摺黏中央，即完成。

Making Process

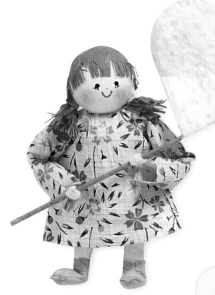

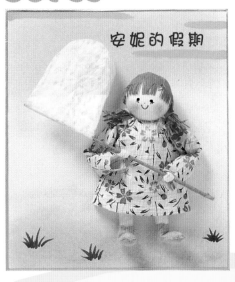

安妮的假期

●頭部重點示範●
HOW TO MAKE

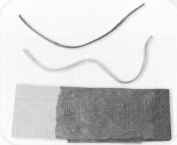

① 紙藤攤開壓平備用，顏色可自行變化。

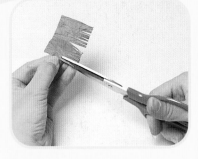

② **額前髮**：3.5x5cm紙藤下方1cm處剪成條狀再上保麗龍膠黏於頭上，做法同26頁。

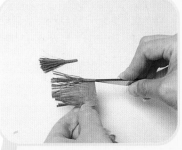

③ **辮子做法**：4.5x5cm的紙藤照圖剪成條狀，上方留1.5cm不剪開。

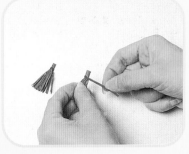

④ 1.5cm未剪開處上白膠後捲成掃帚狀。

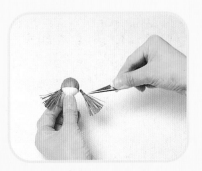

⑤ 紅棉黏於開叉處，此為緞帶。

Easy Do‼

『歐式浪漫』

Making Process

暑假
園遊會

大掃除

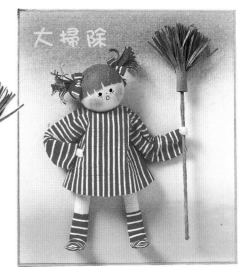

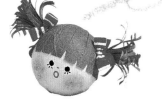

●頭部重點示範●
HOW TO MAKE

① 額前髮做法同87頁。

② 左右兩側頭頂各刺1個洞。

③ 深度約0.7cm。

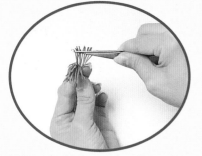

④ 辮子做法同87頁。鑷子夾住小部份髮絲，用力向外刮。

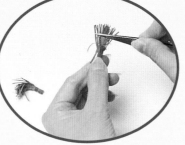

⑤ 所有髮絲做法皆同，最後辮子則成彎曲狀。

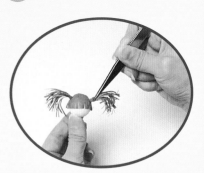

⑥ 辮子頂部上保麗龍膠刺入預先刺好的洞入，頭髮完成。

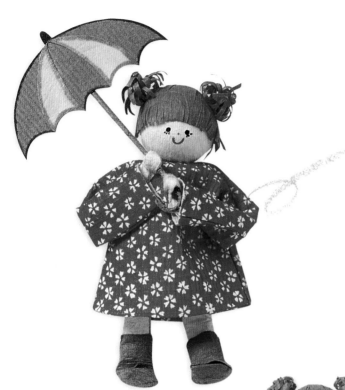

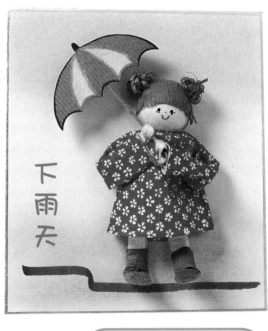

下雨天

紙藤

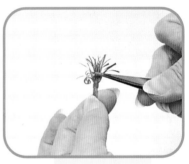

●頭部重點示範●
HOW TO MAKE

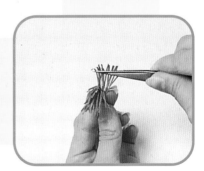

① 辮子做法同87頁，鑷子夾兩三絲頭髮外捲到底。如圖。

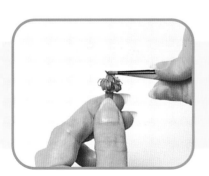

② 外層捲完後再捲內層。

③ 捲髮髻完成。

④ 額前髮做法同87頁，頭頂刺左右2個洞做法同88頁，髻上膠刺入洞內。

89

Easy Do!!

『歐式浪漫』

Making Process

暑假
園遊會

棉花糖

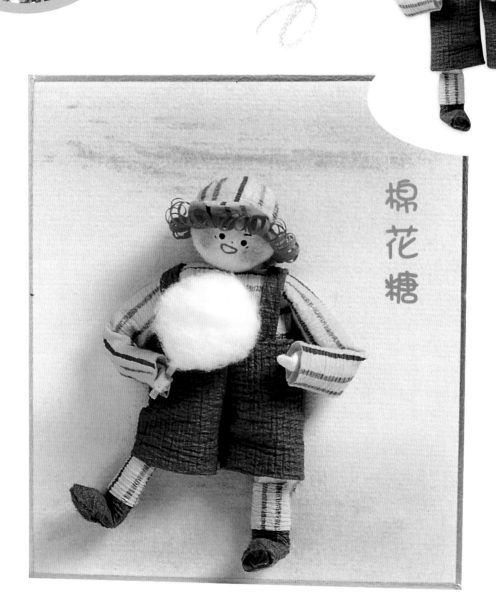

●頭髮重點示範●
HOW TO MAKE

皺紋紙

1. 4.5x5cm的紙藤照圖剪成條狀，上方留1.5cm不剪開。

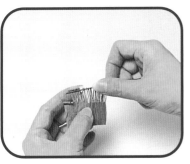

2. 取3～5絲用鐵絲壓於食指上。

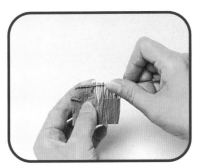

3. 大拇指與食指夾緊髮絲照圖下撥。如圖。

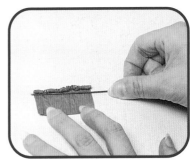

4. 捲完後用18號鐵絲向上輕推，再上膠黏於額前。

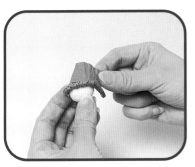

5. 額前捲髮上膠。將捲子向外。

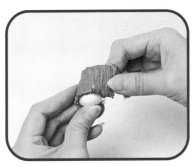

6. 額前捲髮兩側先向後黏，再黏中間。

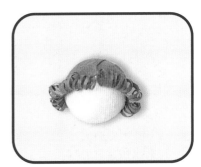

7. 向內捲向外捲可自行決定。頭髮完成。

『歐式浪漫』

Making Process

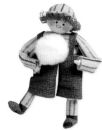

暑假
園遊會

◀ **分解**

衣服照紙型剪。
頭、腳、手照基本型
製作。

●衣服重點示範●
HOW TO MAKE

① 上衣對摺於腋下斜剪
一刀，約0.7cm。

② 四邊向內摺，上膠。

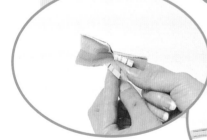

③ 先黏衣身。

④ 再黏袖子，衣服完
成。

⑤ 手穿入袖子，再塞入
棉花，此為身體。

1 褲管邊緣上膠圈黏，
兩隻做法相同。

2 上膠於U型褲襠的1半
即可。

●褲子重點示範●
HOW TO MAKE

3 兩隻褲管的上膠
處對黏。

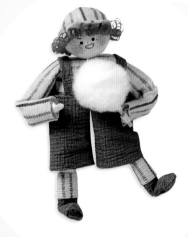

4 褲子完成。

5 吊帶（0.5x5cm兩條）
頭上膠黏於褲頭上。

Easy Do‼

『歐式浪漫』

Making Process

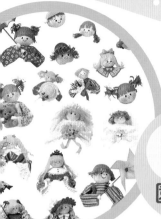

暑假
園遊會

●衣服加褲子示範●
HOW TO MAKE

4

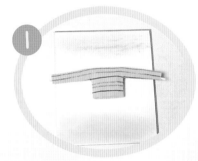

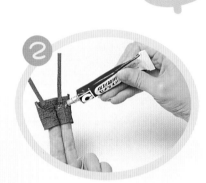

① 上衣背部上膠黏於畫板上。

② 褲子後方U型處上膠。

③ 照圖黏。

④ 吊帶折黏於上衣背面。

⑤ 腳上膠塞入褲管內黏於畫板。

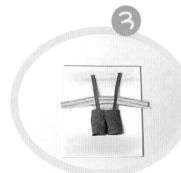

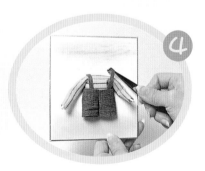

●褲子重點示範●
HOW TO MAKE

5

① 帽子照紙型剪下後上膠黏於頭頂。（帽緣不上膠）。

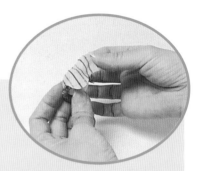

② 多的向後方及兩側黏。

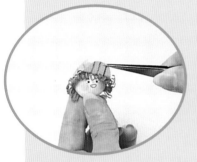

③ 頭頂黏好後將帽緣向上折。

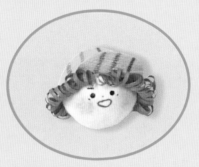

④ 帽子完成。

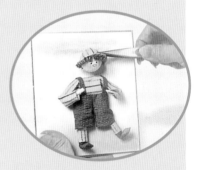

⑤ 頭的黏法同33頁步驟9、10。

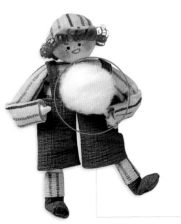

●棉花糖示範●
HOW TO MAKE

① 牙籤頭上膠。

② 繞黏棉花，糖完成。

戀戀情深

一襲白紗
一束捧花
是我少女的夢
是我與你今生的約定

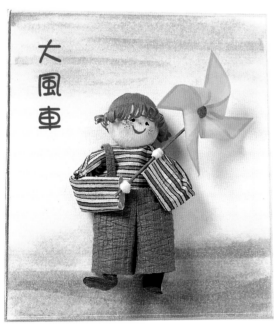

大風車

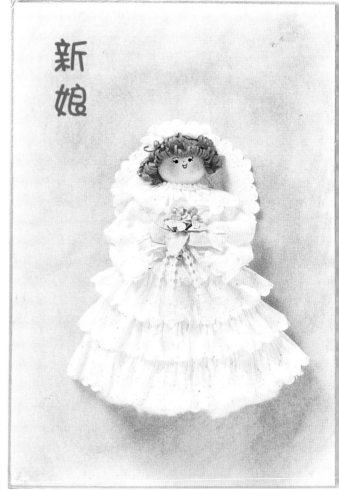

新娘

新娘

小甜心

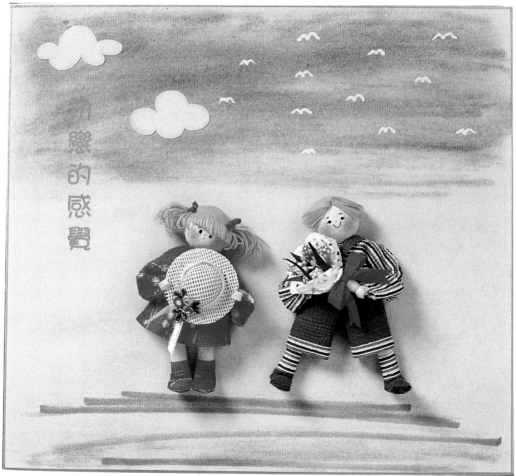

初戀的感覺

Easy Doll

『歐式浪漫』

Making Process

戀戀情深

小甜心

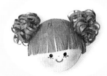

●頭部重點示範●
HOW TO MAKE

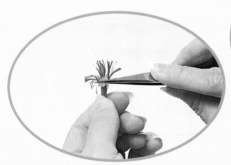

1 辮子做法同87頁。鑷子夾幾絲髮絲向外捲，由外層開始。

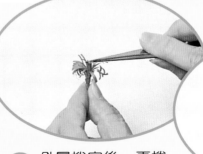

2 外層捲完後，再捲內層，完成後則為一朵花的形狀。

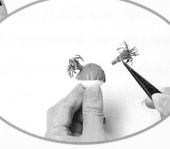

3 額前髮做法同86、87頁，頭頂兩側刺洞做法同88頁。將辮子頂部上膠刺入洞內，頭髮完成。

『歐式浪漫』

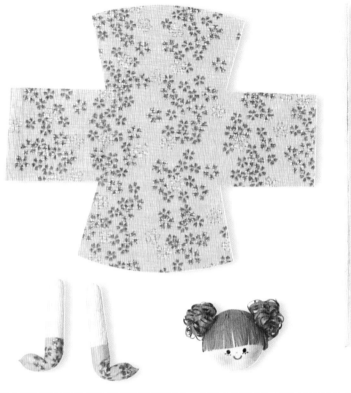

◀分解

衣服照紙型剪。
頭、腳、手照基本型製作。

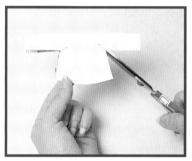

●衣服重點示範●
HOW TO MAKE

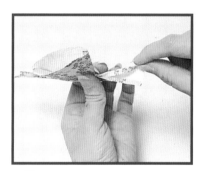

① 衣服對摺後於腋下處
斜剪一刀,約0.7㎝。

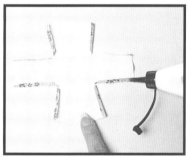

② 四邊內摺上膠於上,
如圖。

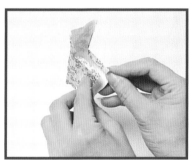

③ 衣身先對黏。

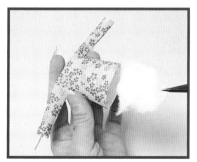

④ 袖子對黏,衣服完成。

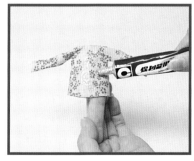

⑤ 手穿入袖子內後再塞
入棉花,此為身體。

⑥ 衣服背面上膠於中央
處約2x3㎝。

⑦ 將衣服照圖位置黏上。
頭與腳的黏法同94頁

② 簡易紙塑

『歐式浪漫』

Making Process

戀戀
情深

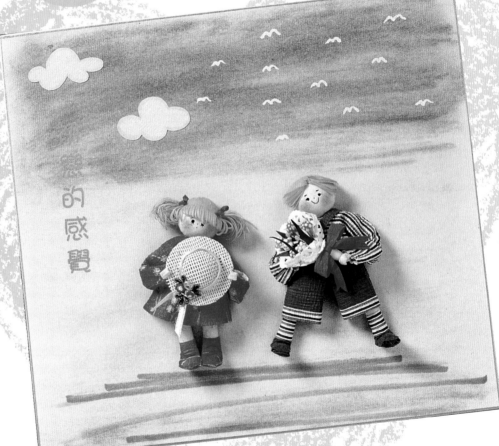

戀的感覺

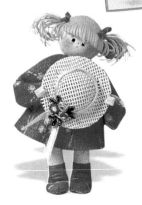

I love you

『歐式浪漫』

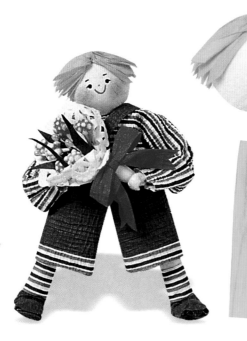

●頭髮重點示範●
HOW TO MAKE

◀**分解**

2x6cm的紙藤三片。

① 三片疊在一起，於中央處扭一圈。

② 內側上膠黏於頭頂。

③ 兩側修剪整齊。

④ 兩側分別剪成齒狀。

⑤ 剪完後一層層的向上掀。

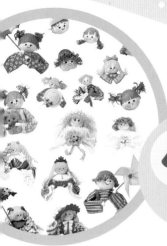

化妝舞會

歐式禮服只是將小女童
的衣服放大拉長、束腰
身、綴上花邊、蝴蝶結等
珠飾,其餘皆不變。雖然
拉長的只有身高,映入眼
簾的卻是幾許成熟嫵媚。

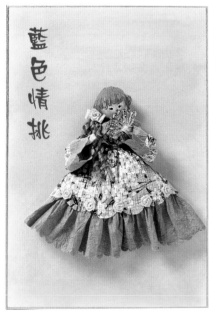

藍色情挑

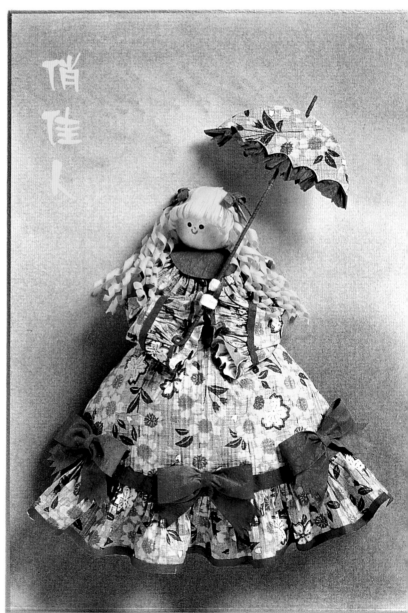

俏佳人

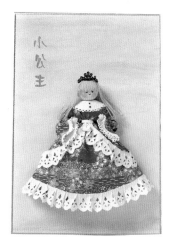

小公主

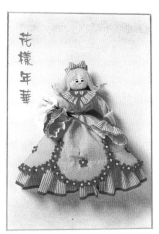

花樣年華

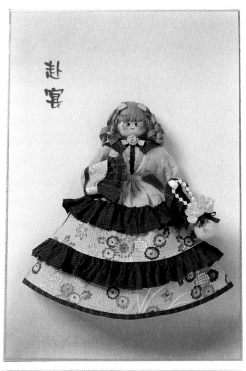

赴宴

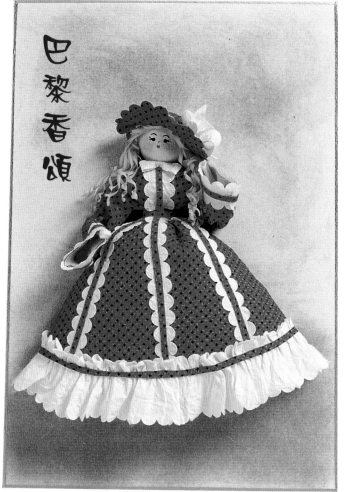

巴黎香頌

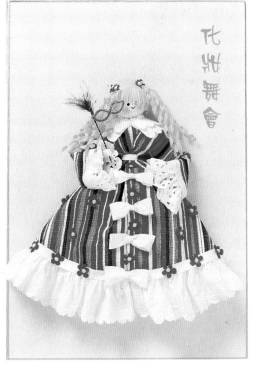

化妝舞會

Easy Do!!

「歐式浪漫」

Making Process

化妝舞會

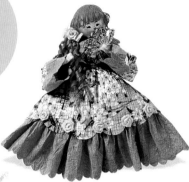

藍色情挑

●頭髮重點示範●
HOW TO MAKE
油條髮

紙藤剪成條狀
約0.5x8cm，約7～10條

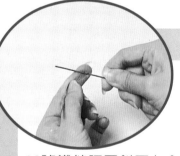

1 18號鐵絲照圖斜壓在食指上→將髮絲斜放在食指上，用大拇指向內捲。

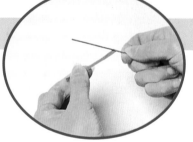

2 抓鐵絲手的食指壓住底部的髮絲，並轉動鐵絲，待髮絲轉完為止。

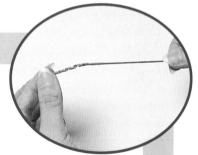

3 捲完髮絲後輕抽出鐵絲。油條髮完成。

4 每捲的捲法皆同。

5 每捲油條髮的上端互黏成放射狀。

6 油條髮上端上膠黏於頭的後面。

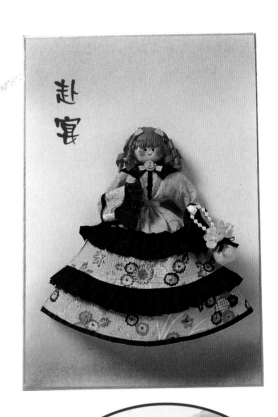

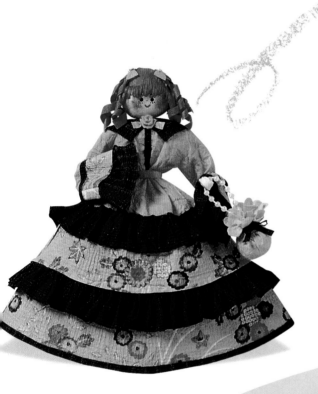

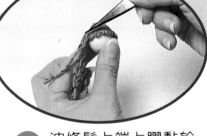

①油條髮上端上膠黏於頭的後面。

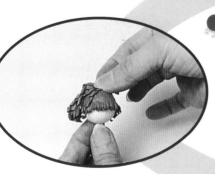

②亦可將油條髮反摺。

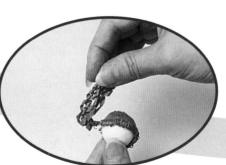

③上膠黏於頭頂則可變化出不同的髮型。

② 簡易紙塑

『歐式浪漫』

Making Process

化妝舞會

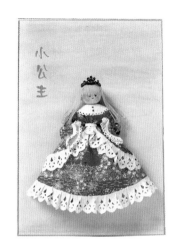

小公主

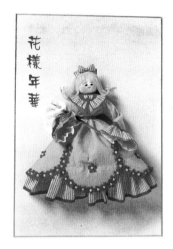

花樣年華

短髮作法與長捲髮做法相同，髮尾向外捲。

●頭髮重點示範●
HOW TO MAKE

3x12cm的紙藤對摺後剪成條狀。

① 鑷子夾緊髮絲用力一刮則呈捲曲狀。兩端做法相同。

② 也可採取91頁的捲法，此法較捲。

③ 長捲髮完成。

Making Process

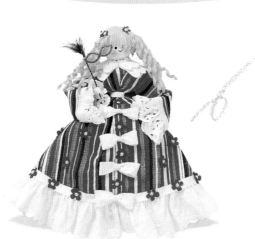

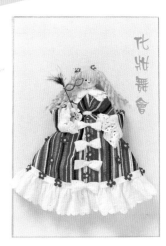

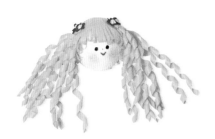

●頭髮重點特寫●
HOW TO MAKE

請參照P104油條髮

◀ 分解

衣服照紙型剪
花邊3x45cm邊剪齒狀
滾邊0.5x25cm
蛋糕花邊紙

●衣服重點示範●
HOW TO MAKE

裙擺花邊

1 衣服對折於腋下斜剪一下，約0.7cm。做法同99頁。

2 先黏衣身再黏袖子。

『歐式浪漫』

化妝
舞會

③ 花邊用手抓出細摺，如圖。

④ 滾邊0.5cm的雙面膠，黏於細摺的花邊上。

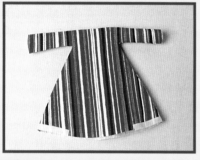

⑤ 衣服下擺預黏一條0.5cm的雙面膠，後方留中央不黏膠，如圖。

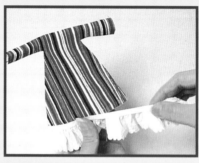

⑥ 花邊黏於先前預黏的雙面膠上。

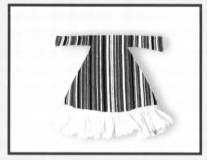

⑦ 花邊完成。

●衣服重點示範●
HOW TO MAKE
衣袖花邊

2

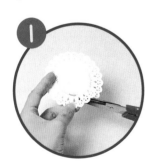

剪下花邊。

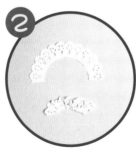

剪成2半。分別抓縐如圖。

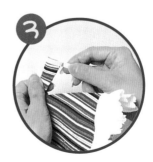

袖口上0.5cm的雙面膠。

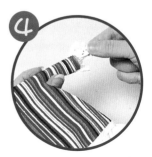

花邊黏於上膠處，袖口花邊完成。

●衣服重點示範●
HOW TO MAKE

衣身部份 3

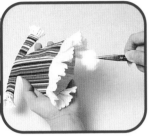 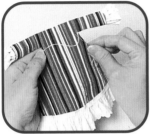 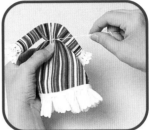 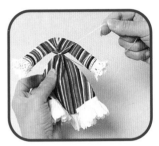

1 塞一小塊棉花於上半身。

2 針穿雙線打結後照圖圍繞衣身一圈,再將針穿入雙線內。

3 拉緊束出腰身。此時棉花全部束於上半身。

4 完成後打結,剪掉多的線。

4

●衣服重點示範●
HOW TO MAKE
衣領部份

1 可用花邊紙直接黏上。

2 或是自行設計兩片領皆可。

OK！！ ●組合重點示範● 5
HOW TO MAKE

1 裙內塞入棉花則有蓬裙的效果。

2 頭的做法同104頁。

3 頭的組合法同33頁步驟9、10,作品完成。

②簡易紙塑

材料哪裡買

本書中所用的紙材種類繁多，若要一一買齊可能舟車勞頓、曠日廢時，特為讀者同好準備了材料包，方便您材料的取得。紙張花色時有變動，故以材料包為準。本書紙張專賣店：台隆手創館（微風廣場6樓 台北市復興南路1段39號6樓）

郵購材料包請參考目錄頁次作品編號

目錄頁次	郵購作品編號	售價（不含底板）	售價（含底板）	備　　註
p8 p9	1、2、3、4、5、6、7	$130	$180	底板皆為白色畫仙板（尺寸12×13.5cm）
p8 p9	8、9、10、11、12、13、14、15	$170	$270	底板皆為白色畫仙板（尺寸15×22.5cm）
p7 p8p9	16、17、18、19、20、21、22、23	$130	$180	底板皆為白色畫仙板（尺寸12×13.5cm）
p6 p7	24、25、26、27、28	$200	$300	底板皆為圓形畫仙板（尺寸24×27cm）
p6 p7	29、30、31、32、33、34	$150	$250	底板皆為圓形畫仙板（尺寸24×27cm）
p6	35、36、37、38	$270	$570	底板皆為扇形畫仙板（尺寸27×48cm）
p6 p7	39、40、41、42	$180	$280	底板皆為圓形畫仙板（尺寸24×27cm）
p6 p7	43、44、45、46、47	$200	$300	底板皆為白色畫仙板（尺寸24×27cm）

郵撥帳號： 19421124
戶名： 林筠
電話： (02) 2911-2258
傳真： (02) 8665-5430

郵撥材料包注意事項：

1. 劃撥單請註明：書名、作品編號、數量、價格。
2. 每筆劃撥金額至少300元以上。
3. 未滿500元者，請加附60元掛號費。
4. 凡郵購滿3000元以上，請自動打9折
 （例：總價×0.9）

輕鬆學紙藝

筠坊紙藝人形學院

班別	作品數	證書類別
基礎班	自選不限件數	無
初級班	3件	初級證書
中級班	3件	中級證書
師範班	6件	師範證書（需經檢定合格）
講師班	6件	講師證書（需經檢定合格）
教授班	2件	教授證書（需經檢定合格）

報名資格：需年滿18歲
地址：台北縣新店市中興路1段268巷5號5樓
電話：(02) 2911-2258
傳真：(02) 8665-5430
E-Mail：soefun@yahoo.com.tw

❷簡易紙塑　『線稿應用』

放大倍率**150%**

即為原本尺寸

單位/公分

嫦娥奔月

凌雲迴旋

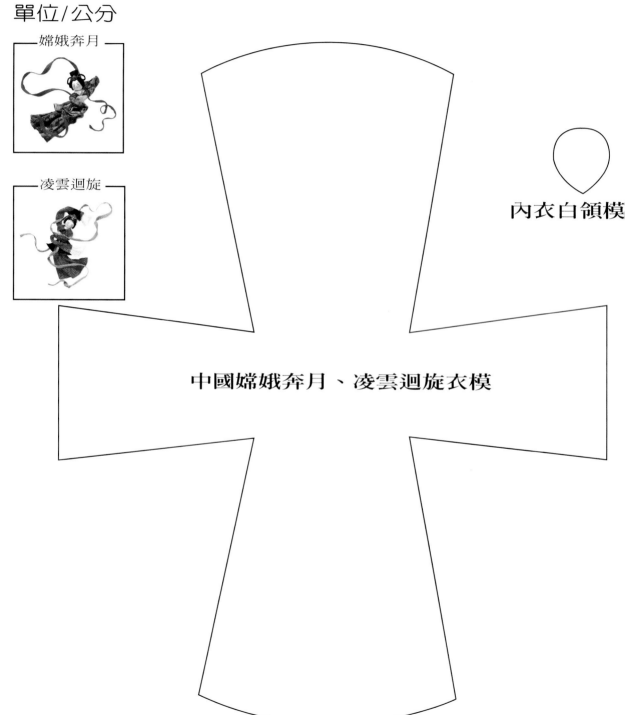

內衣白領模

中國嫦娥奔月、凌雲迴旋衣模

放大倍率**150%**

即為原本尺寸

單位/公分

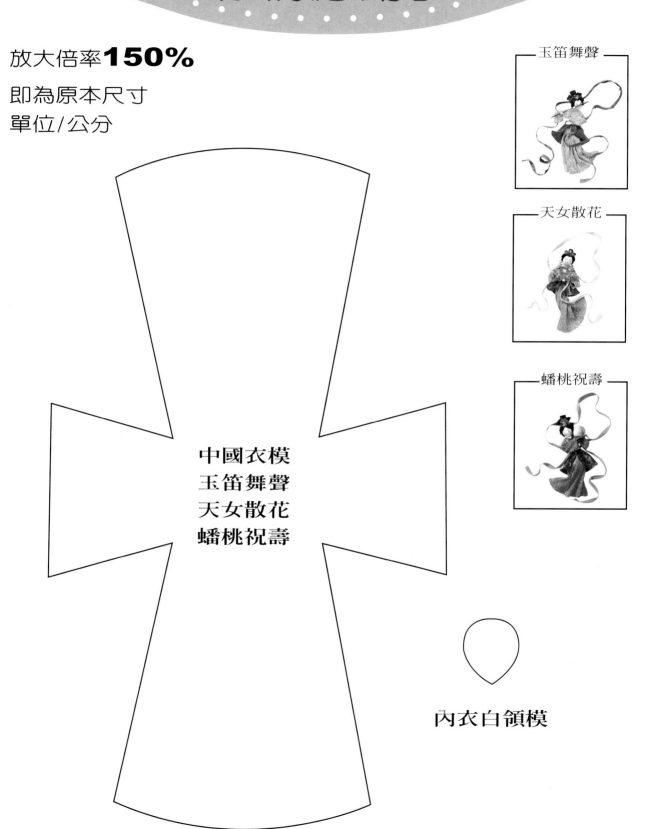

玉笛舞聲

天女散花

蟠桃祝壽

**中國衣模
玉笛舞聲
天女散花
蟠桃祝壽**

內衣白領模

『線稿應用』

放大倍率**150%**

即為原本尺寸

單位/公分

中國仕女

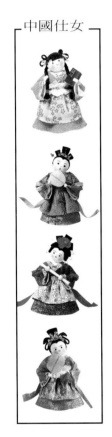

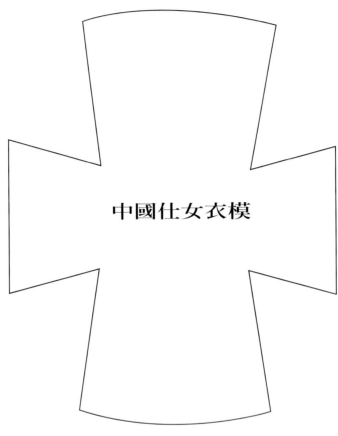

中國仕女衣模

中國仕女
中國仙女
日本小孩
日本仕女
內衣白領模

中國頑童
圓領模

中國頑童
內衣白領模

中國頑童

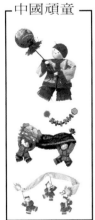

中國頑童衣模

舞　舞　舞
龍　獅　球

放大倍率**150%**

即為原本尺寸
單位/公分

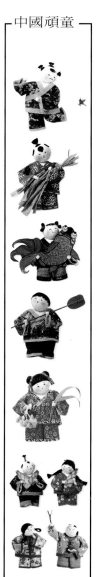

中國頑童

中國頑童衣模

拾柴　採竹筍　摘果樂　踢毽子　年年有餘　包粽子　划龍舟

中國頑童褲模

拾柴　採竹筍　摘果樂　踢毽子　年年有餘　包粽子　划龍舟

中國頑童褲模

舞龍　舞獅　舞球

中國頑童

『線稿應用』

放大倍率**150%**

即為原本尺寸

單位/公分

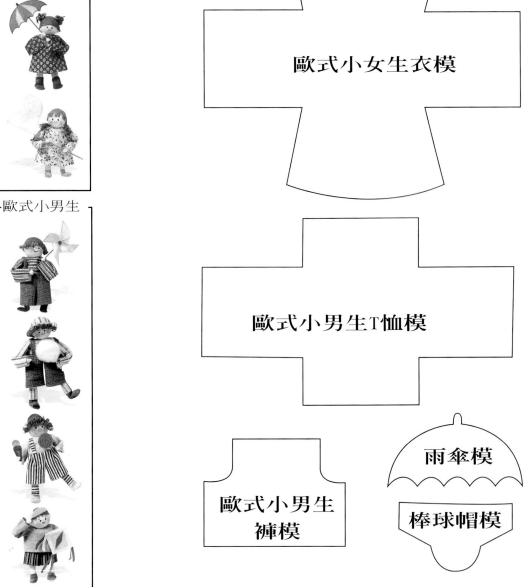

歐式小女生衣模

歐式小男生T恤模

歐式小男生
褲模

雨傘模

棒球帽模

放大倍率**160%**

即為原本尺寸

單位/公分

歐式淑女

歐式淑女衣模

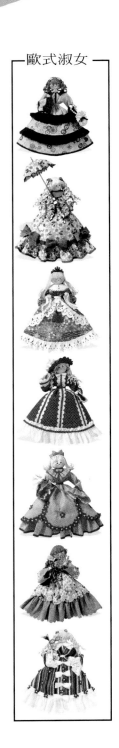

『線稿應用』

此線稿為**原寸**

單位／公分

日本仕女

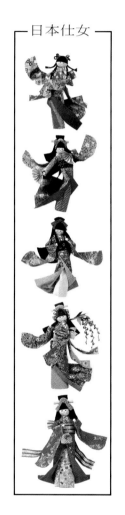

日本仕女衣模

日本仕女包包底模

『線稿應用』

此線稿為**原寸**

單位/公分

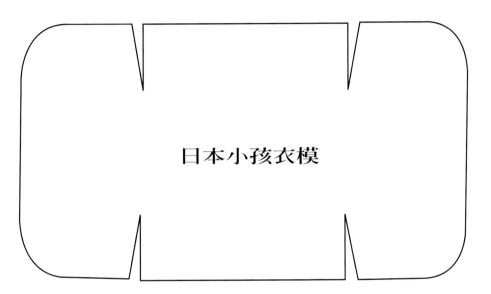

日本小孩衣模

日本小男孩木屐模

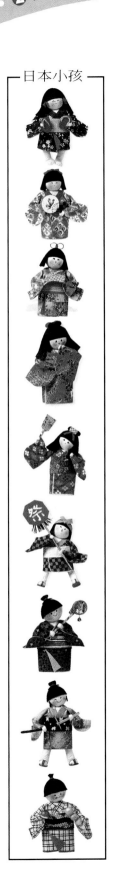

日本小孩

《紙藝創作系列－2》

簡易紙塑

定價：375元

出　版　者：新形象出版事業有限公司
負　責　人：陳偉賢
地　　　址：台北縣中和市中和路322號8F之1
電　　　話：2920-7133・2927-8446
F　A　X：2929-0713

編　著　者：林　筠
總　策　劃：陳偉賢
執　行　編輯：林　筠、黃筱晴
製作助理：周文琦、林家瑞
電腦美編：洪麒偉、黃筱晴
封面設計：黃筱晴

總　代　理：北星圖書事業股份有限公司
地　　　址：台北縣永和市中正路462號5F
門　　　市：北星圖書事業股份有限公司
地　　　址：台北縣永和市中正路498號
電　　　話：2922-9000
F　A　X：2922-9041
網　　　址：www.nsbooks.com.tw
郵　　　撥：0544500-7北星圖書帳戶
印　刷　所：利林印刷股份有限公司
製　版　所：菘展彩色印刷製版有限公司

行政院新聞局出版事業登記證/局版台業字第3928號
經濟部公司執照/76建三辛字第214743號

國家圖書館出版品預行編目資料

簡易紙塑=Easy do paper-sculpted dolls/
林筠編著。--第一版。--臺北縣中和市：
新形象，2002〔民91〕
　　面；　公分。--（紙藝創作系列；2）
　ISBN 957-2035-24-X（平裝）

　1.紙工藝術

972　　　　　　　　　　　　　91002169

西元2002年3月　　第一版第一刷